Paris

우리 엄마, 얀 헤스에게

세상에서 제일 멋진 엄마라서 고마워요.
에펠탑 저 꼭대기까지 아니 그보다 더 많이 사랑해요.

Paris

—

패션 일러스트로 만나는 파리

메간 헤스 지음 ｜ 배은경 옮김

Megan Hess

YANG 양문 MOON

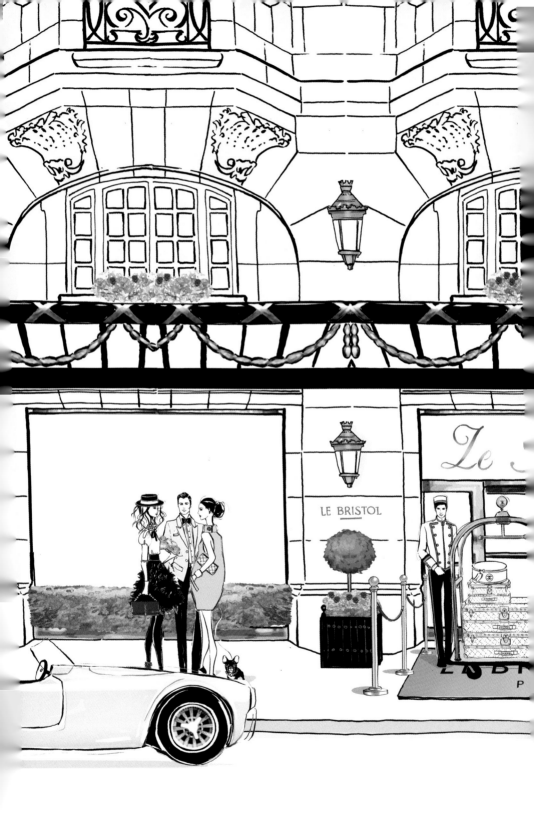

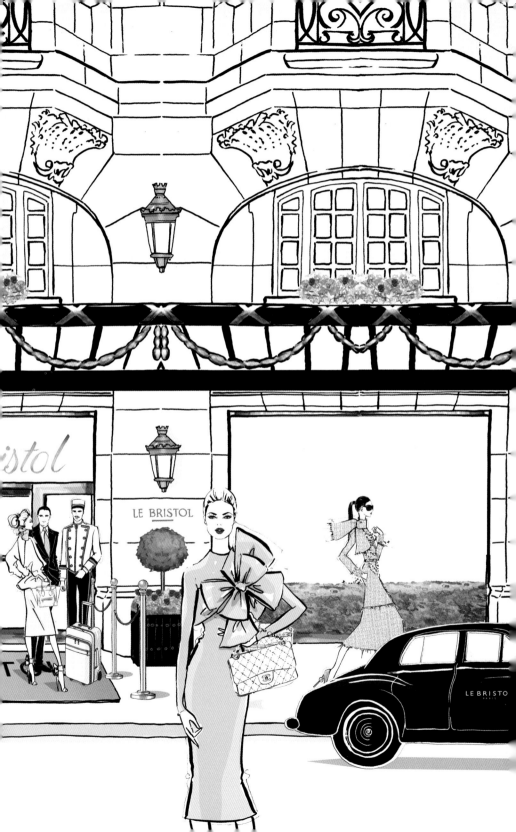

Contents

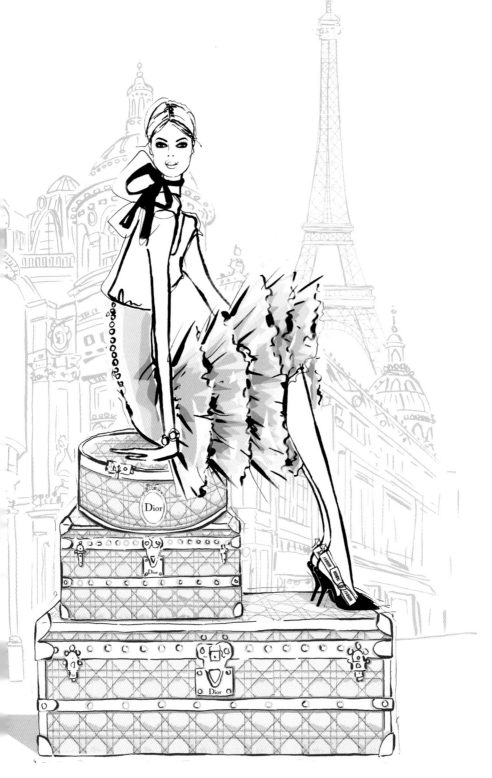

머리말 | 전 세계 패션 애호가들을 유혹하는 파리

—

나는 프랑스에 첫발을 딛기 훨씬 전부터 이미 파리에 완전히 빠져 있었다. 어린 시절 이미 파리지앵의 평범한 일상을, 에펠탑에 오르고 조약돌이 깔린 거리를 자전거로 달리고, 삼시세끼는 당연히 바게트와 페이스트리로 해결하는 그런 일상을 동경하기도 했다.

20대 초반 마침내 나는 파리를 여행하게 되었고 오매불망 그려왔던 내 꿈이 완벽하게 이루어졌다. 당시 나는 완전 빈털터리였지만 그곳에서의 모든 경험은 환상 그 자체였다. 아름다운 튈르리 공원에 앉아 아이스크림을 먹으며 언젠가는 이 로맨틱한 도시에서 일하게 되는 날이 오지 않을까 혼자 상상했던 기억이 난다. 그런데 너무나 기쁘게도 그런 날이 정말 내게 찾아왔다.

내게 처음 작품을 의뢰한 곳은 까르띠에였다. 까르띠에는 파리 누벨바끄 컬렉션의 일러스트 작업을 의뢰하면서 그림 작업을 서둘러 시작하지 말고 충분히 여유를 갖고 자사의 아름다운 작품들을 모두 감상해 달라고 요구했다. 그것은 인생에 대한 은유였고 난 그 경험을 지금껏 단 한순간도 잊은 적이 없다. 또한 그 덕분에 파리지앵들이 얼마나 섬세하고 열정적인지를 온전히 이해할 수 있었다.

그후 나는 디올, 루이비통, 샤넬, 르 브리스톨 파리 등 프랑스를 대표하는 수많은 명품 브랜드들과 일하는 엄청난 행운을 누렸다. 패션 일러스트레이터가 된 이후 파리는 내게 작품의 영감을 제공하는 광대한 원천이 되었다. 요즘 나는 수시로 파리를 오가지만, 장미 화분이 가득한 그 유명한 발코니를 흘깃 보기만 해도 다리가 완전히 풀린다. 그동안 나는 먹고 쇼핑하고 구경할 만한 명소들을 잔뜩 찾아놓았다. 내가 가장 좋아하는 곳들이다. 바카라 크리스털로 장식한 파리의 가장 멋진 레스토랑에서의 식사부터 젠체하지 않는 소박한 레스토랑 찾기까지, 파리에서 경험할 멋진 일상들은 너무나 많다. 쿠튀르 매장을 찾든, 횡재를 찾아 볼거리 많은 벼룩시장을 찾든, 쇼핑은 경이로움 그 자체다.

나 같은 패션 애호가에게는, 파리라면 당연히 보게 되는 모든 것들 외에 사람 구경 역시 그 어느 것에도 뒤지지 않는 볼거리다. 내가 가장 좋아하는 곳은 카페 드 플로르이다. 푹신한 테이블에 앉아 에스프레소를 홀짝거리며 내 곁을 스쳐 지나가는 프랑스 멋쟁이들을 스케치할 때면 더할 나위 없이 행복하다. 나처럼 누군가 파리와 사랑에 빠지고, 아름다움 그 자체인 파리를 만끽할 수 있는 자신만의 장소를 찾는 데 이 책이 도움이 되기를 바란다.

없어서는 안 될...

디올 여행가방

샤넬 백

커다란 스케치북

여행일지

까르띠에 스카프

선글라스

페도라

나의 파리 여행 필수품

부츠, 힐

킬러 부츠

코코 향수

핑크립스틱

파티 드레스

쇼핑백

뮬 슬리퍼

에르메스 팔찌

이럴 땐 이렇게...

디너 & 칵테일 캉봉 가 쇼핑 오페라 관람

나의 파리 스타일

생제르맹 산책

칼 라거펠트와
커피 한 잔

패션위크 갈라쇼

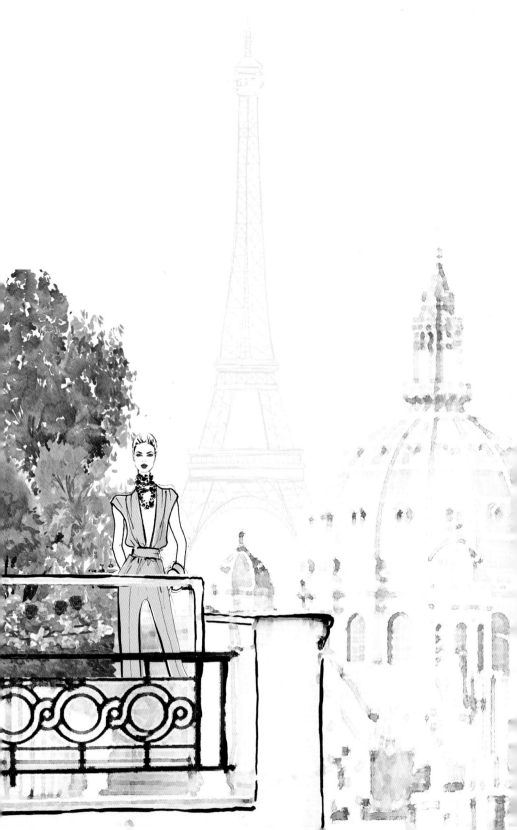

01

즐길 거리

생제르맹 데 프레
Saint-Germain-des-Prés
파리 6구

파리의 까르띠에 라탱(파리 5구에 위치해 있으며 소르본대학이 자리하고 있다)과 뤽상부르 정원, 그리고 센 강의 좌안(Left Bank)에 둘러싸여 있는 생제르맹 데 프레는 문화사적으로 풍요로운 곳이다. 구불구불한 보헤미안들의 거리는 어니스트 헤밍웨이, 장 폴 사르트르, 시몬 드 보부아르 같은 위대한 작가와 사상가들이 즐겨 찾던 곳이었다. 오늘날 이 지역은 패션과 예술로 활기가 넘치는 번화가가 되었고, 초호화 부티크와 갤러리가 빼곡히 들어서 있다. 1926년에 설립되어 마르셀 뒤샹과 만 레이, 호안 미로의 초기 작품들을 옹호했던 현대미술잡지인 〈카이에 다르〉도 있다. 그런 문화적인 볼거리들을 돌아보다 지칠 즈음 내가 파리에서 가장 좋아하는 카페인 생제르맹 대로의 카페 드 플로르에 잠시 들러보기를 권한다. 그곳은 파리에서 가장 오래된 대표적인 카페 중 하나(피카소는 이 카페의 수많은 유명인 단골 가운데 한 명이었다)로, 좋아하는 커피를 들고 의자에 파묻혀 동서고금의 오락거리인 사람 구경하기에 가장 완벽한 장소다.

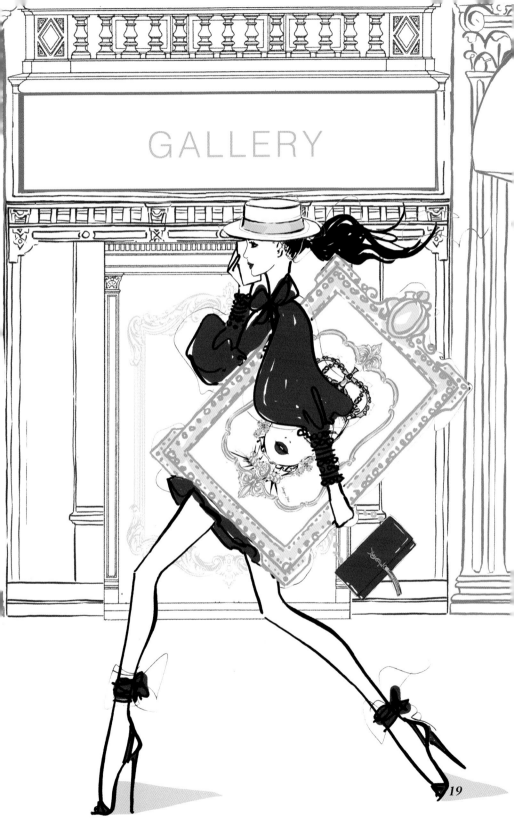

GALLERY

플라자 아테네 호텔
디올 엥스티튜

Dior Institut au Plaza Athénée

파리 8구 몽테뉴 가 25번지

플라자 아테네에 있는 디올 엥스티튜는 오트 쿠튀르 수준의 스파를 경험하게 해준다. 그 근처인 몽테뉴 가 30번지에는 크리스챤 디올의 첫번째 아틀리에가 있다(66쪽 참조). 디자이너 디올은 이곳에서 자신의 상징과도 같은 '뉴룩' 컬렉션을 출시하면서 여성스러움의 새 시대를 예고했다. 디올 엥스티튜의 벽에는 차분한 크림색과 흰색을 배경으로 특유의 CD 로고를 새겨 잔잔하면서도 고급스러운 분위기에서 창시자 디올에게 경의를 표하고 있다. 하루 정도는 디올의 뷰티팀이 개발한 스파 프로그램을 즐기며 휴식을 취하는 것도 좋다. 그곳에서 제공하는 관리 프로그램들은 로즈 드 그랑빌 같은 원료를 사용하는데, 이 식물들은 프랑스 남동부의 그라스에 있는 디올 정원(56쪽 참조)에서만 재배되는 것으로 향기로운 식물들에 대한 디올의 사랑을 기리고 있다.

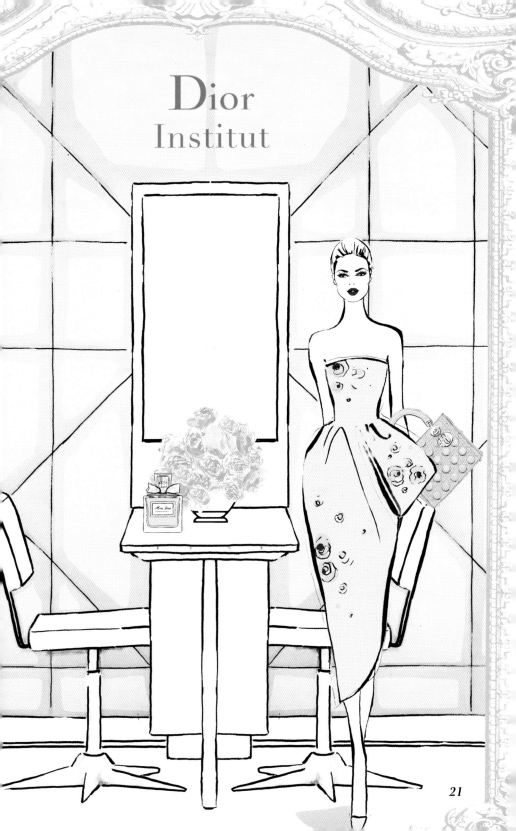

21

알렉상드르 3세 다리
Pont Alexandre III
파리 8구 오르세 강변로와 렌느 광장 사이

내가 보기에 세상에서 가장 예쁜 다리! 날개 달린 금색 청동 조각상 한 쌍이 다리 끝에서 방문객을 맞이한다. 알렉상드르 3세 다리는 장식이 많은 보자르 양식의 다리로 센강을 가로질러 리브 고쉬(센강의 좌안)와 리브 드로아트(센강의 우안)를 연결한다. 역사적 건축물인 이 다리는 1900년 파리에서 개최된 만국박람회를 기념해 만들어졌다. 다리 끝에 있는 황금조각상은 예술, 과학, 교역, 산업의 상징으로, 다리를 천천히 건너가다 보면 에펠탑의 놀라운 광경이 눈에 들어온다. 그것은 우디 앨런의 판타지 영화 〈미드나잇 인 파리Midnight in Paris〉에서처럼 아름답고 로맨틱한 영화의 무대가 되기도 한다.

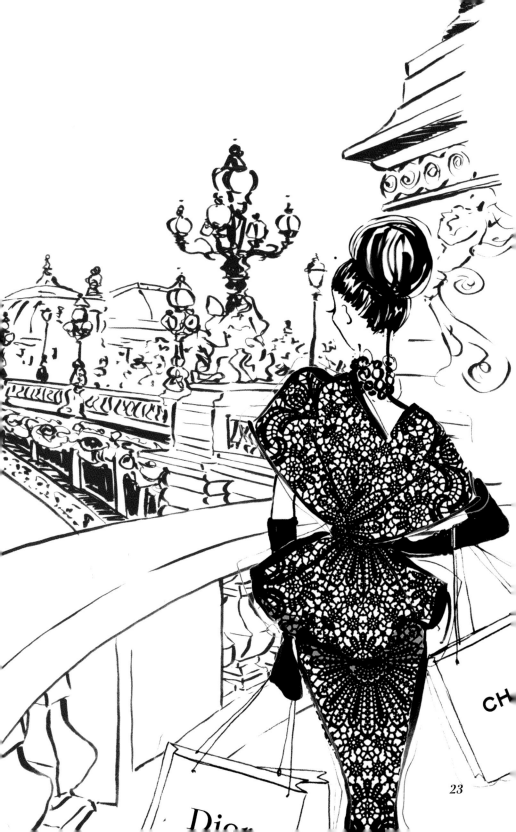

CH

Dior

마레 지구
Le Marais
파리 3구와 4구

영어로 marsh, 곧 '습지'라는 의미의 마레는 처음에는 정말 습지였을지 몰라도 그 후 수없이 변신을 거듭해 왔다. 초기에는 귀족의 거주지였으나 나중에 상업중심지. 노동자 계급의 구역이었고, 오늘날은 최첨단 예술과 패션, 그리고 화려한 밤 문화로 유명한 예술과 패션의 특구로 새로운 에너지가 넘쳐흐른다. 파리 3구와 4

구를 아우르는 이 지역은 콘셉트 스토어, 부티크 바, 최고급 갤러리들이 모여 있어 최신 유행에 민감한 이들의 발길이 끊이지 않는다. 파리 패션위크 기간 동안 마레 지구는 패션위크에 참여하는 디자이너들의 홍보 행사들이 열려 하이패션 추종자들을 파리의 구불구불한 거리로 끌어들이면서 화려함과 흥분으로 떠들썩해진다.

에펠탑

Eiffel Tower
파리 7구 아나톨르 가 5번지
마르스 광장

지금까지 내가 에펠탑을 얼마나 많이 그렸는지 기억조차 나지 않는다. 빛의 도시 파리의 상징물 중에 파리가 사랑하는 에펠탑보다 상징성이 큰 것은 없다. 이 구조물은 1889년 토목기사인 구스타브 에펠이 디자인하고 만들었으며 오늘날까지 예술가와 사진작가들을 매혹하고 있다. 에펠탑의 우아하고 당당한 형태에 상상력을 자극받은 패션 사진작가 어윈 블루멘펠드는 모델 리사 폰사그리브스가 치맛자락을 바람에 휘날리며 에펠탑 가장자리에 아슬아슬하게 매달려 있는 모습을 찍었다. 이 유명한 사진은 1939년 〈보그〉지에 실렸다. 자유분방한 디자이너 장 폴 고티에 또한 레이스 스타킹에 에펠탑을 모티브로 사용하거나 선글라스 테에 금속 격자무늬를 넣는 등 자신의 컬렉션에 에펠탑의 상징성을 사용해 왔다. 그 이미지마저 끝없이 활용되는 에펠탑은 이 시대의 가장 상징적인 건축물 중 하나다.

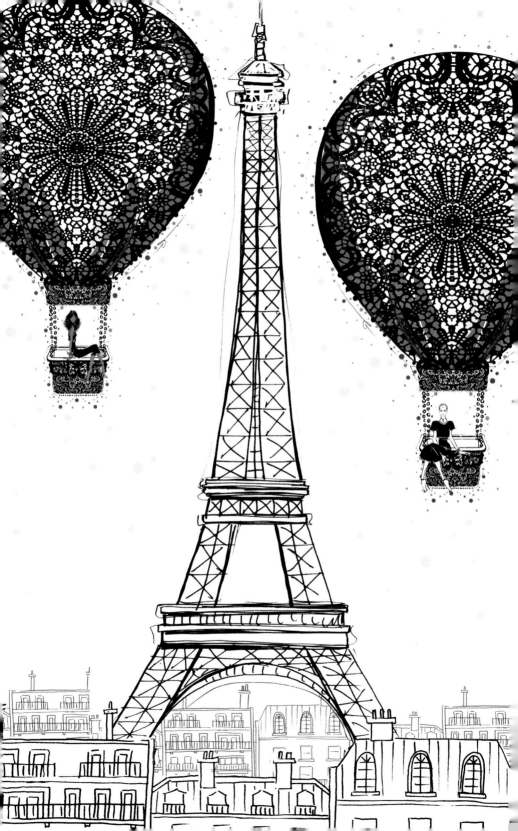

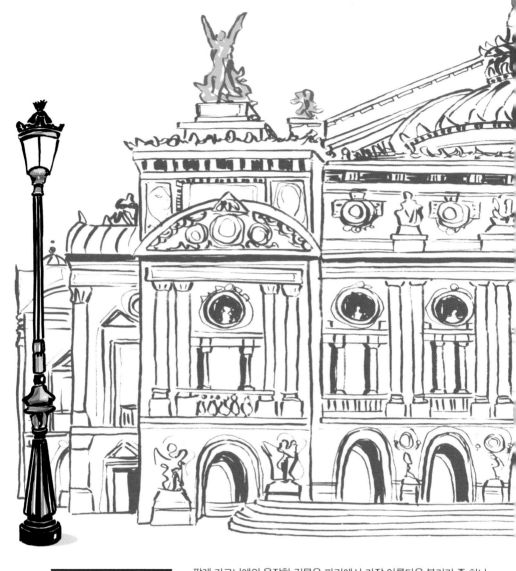

팔레 가르니에
Palais Garnier
파리 9구 스크리브 가 8번지

팔레 가르니에의 웅장한 건물은 파리에서 가장 아름다운 볼거리 중 하나다. 오페라 가의 초입에 위치해 있는 팔레 가르니에의 넓은 계단을 걸어 올라가 웅장한 전면의 화려한 아치 안으로 들어가면 그 자체가 무대의 한 장면 같다. 팔레 가르니에는 돔 지붕의 네오바로크식 건물로, 1867년에 오스만 남작의 파리 근대화 계획의 일환으로 그 모습을 드러냈고 지금까지 파리의 연극과 오페라의 본가로 남아 있다. 건물의 내부는 외관 못지않게 경이로우며 각 공간이 파리의 역사적 풍요로움을 보여주고 있다. 웅장한 공연장에는 모더니즘 예술가인 마르크 샤갈이 1964년에 그린 천장화를 배경으로 청동과 크리스털로 이루어진 장엄한 7톤짜리 촛대들이 매달려 있다. 정말 숨 막히는 광경이 아닐 수 없다!

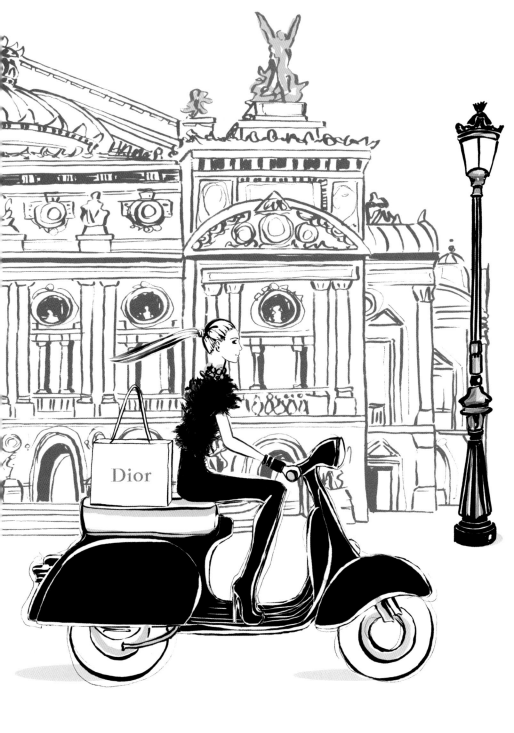

리츠 클럽 파리
Ritz Club Paris
파리 1구 방돔 광장 17번지

1989년에 개장한 리츠 클럽 파리는 최고급 호텔인 리츠 호텔 내의 스파로서 유행에 민감한 사람들에게 인기 있는 장소다. 파리 패션위크 기간 동안에 사람들은 정신없는 하루를 보낸 후 이곳에 와서 긴장을 푼다. 2012년에 리츠 호텔은 대대적인 개보수를 진행했다. 4년 후 호텔이 재개장하면서 기존의 스파에 샤넬이라는 흥밋거리를 더했다. 이 스파는 베이지색과 검은색의 색감 선택부터 스파 입구 선반에 늘어선 샤넬의 미용 제품까지 세세한 부분 하나하나를 이용해 수년 동안 리츠의

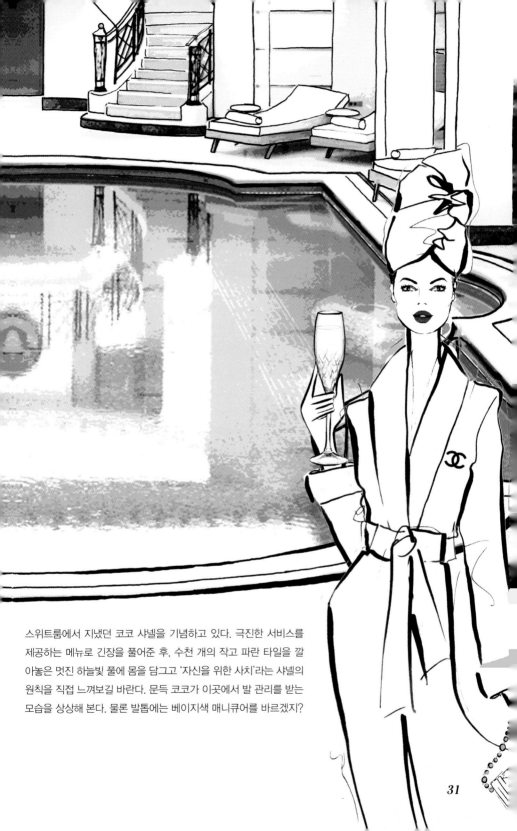

스위트룸에서 지냈던 코코 샤넬을 기념하고 있다. 극진한 서비스를
제공하는 메뉴로 긴장을 풀어준 후, 수천 개의 작고 파란 타일을 깔
아놓은 멋진 하늘빛 풀에 몸을 담그고 '자신을 위한 사치'라는 샤넬의
원칙을 직접 느껴보길 바란다. 문득 코코가 이곳에서 발 관리를 받는
모습을 상상해 본다. 물론 발톱에는 베이지색 매니큐어를 바르겠지?

물랭루즈
Moulin Rouge
파리 18구 클리시 대로 82번지

색채, 음악, 깃털, 스팽글, 라인스톤, 풍차, 믿기지 않을 만큼 멋진 춤이 정신없이 휘몰아치는 물랭루즈의 공연은 그야말로 오감을 자극하는 장관이다.

1889년 처음 문을 열었을 때 물랭루즈는 '음악과 춤의 성전'으로 화제가 되었지만, 한편으로는 품행이 단정치 못한 여성들이 미끈한 팔다리로 캉캉을 추는 곳으로 남성들의 오락거리에 불과하다는 평판을 얻었다.

현재는 훨씬 품격 높은 공연이 이루어지고 있으며, 에디뜨 피아프, 엘튼 존, 프랭크 시나트라, 엘라 피츠제럴드 같은 많은 유명한 예술가들도 물랭루즈 무대를 빛내주었다.

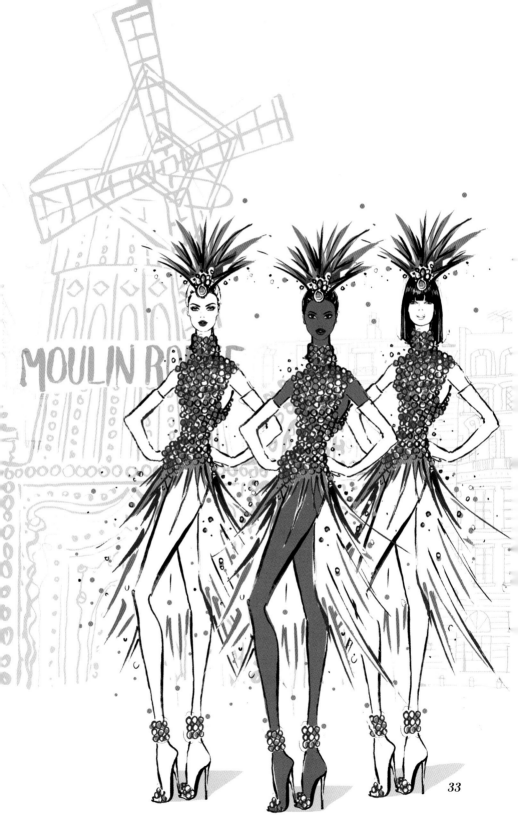

생토노레 거리

Rue Saint-Honoré

파리 1구

생토노레는 유행에 민감한 이들에게 즐길 거리를 한가득 제공한다. 리볼리 가(루브르 박물관의 보금자리)와 나란히 뻗어 있는 생토노레는 북적대는 관광객들로부터 어느 정도 벗어나 있다. 이 거리에서 가장 인기 있는 장소 중 하나인 콜레트는 기발함이 넘치는 고급 패션 매장이자 갤러리로, 한번은 꼭 들러봐야 할 곳이기도 하다. 쭈뼛거리며 명품 패션 브랜드들에 들어가 감탄을 연발하기에 앞서 이곳에서 끊임없이 바뀌며 진열되는 독특한 상품들을 마음껏 즐겨보는 것도 좋다. 또한 이 거리는 리디아 쿠르테이유와 다 리즈 같은 몇 안 되는 환상적인 빈티지 주얼리 매장의 보금자리이기도 하다. 파리의 부유층이 부티크에서 부티크로 쉴 새 없이 돌아다니는 생토노레 역시 사람구경을 위해 내가 가장 즐겨 찾는 곳 중 하나다.

noré

개선문
Arc de Triomphe
파리 8구

여러 도로가 모여드는 교차로에 숨 막히는 아름다움을 뽐내며 우뚝 서 있는 개선문은 샤를 드 골 광장(에투알이라고도 불린다)에 자리 잡고 있으며, 이곳에서 샹젤리제 가와 마티뇽 가, 그리고 프랭클린 딜라노 루즈벨트 가가 만난다. 높이가 50여 미터에 이르는 이 웅장한 아치형 구조물은 1806년 나폴레옹 보나파르트 황제의 명령에 따라 오스테를리츠 전투의 승리를 기념하기 위해 만들어졌다. 개선문 아래쪽에는 제1차 세계대전에서 희생된 이들을 추모하는 무명용사의 비가 있다. 장엄한 대로들이 개선문으로 이어지고 포슈 가를 지나 볼로뉴 숲으로 이어지는 광경은 우아하면서도 범접할 수 없는 웅장함을 가진 가장 멋진 파리를 보여준다. 해질녘에 계단을 따라 꼭대기까지 올라가보기를 바란다. 그곳에서 바라보는 파리의 모습은 너무나 근사하다.

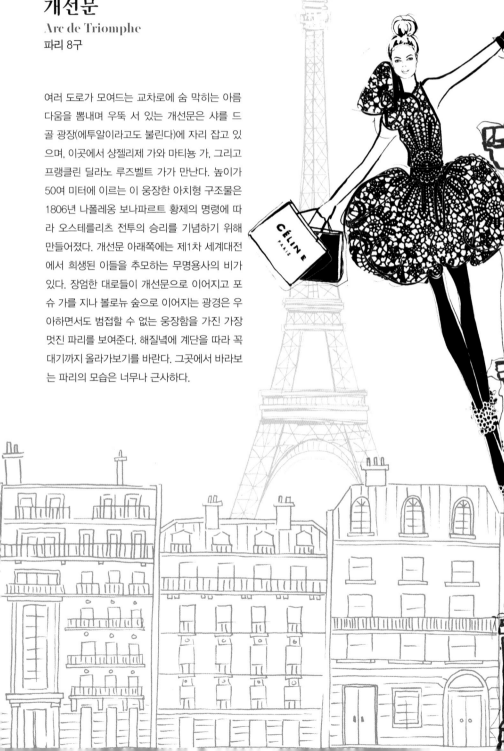

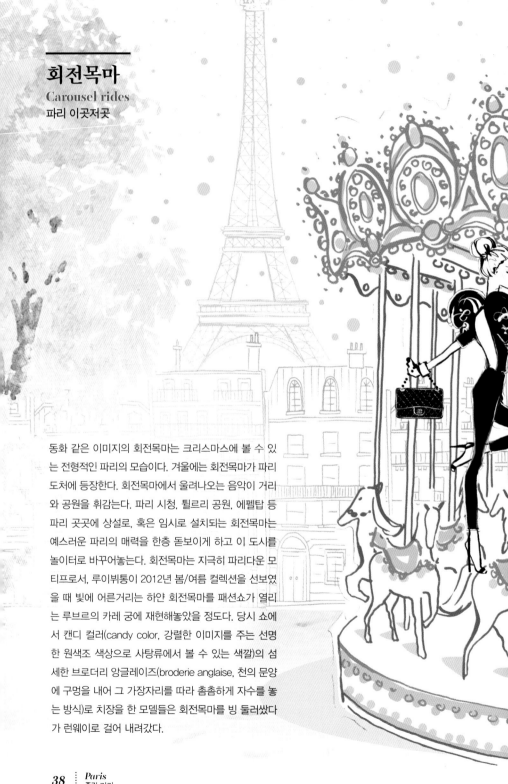

회전목마
Carousel rides
파리 이곳저곳

동화 같은 이미지의 회전목마는 크리스마스에 볼 수 있는 전형적인 파리의 모습이다. 겨울에는 회전목마가 파리 도처에 등장한다. 회전목마에서 울려나오는 음악이 거리와 공원을 휘감는다. 파리 시청, 튈르리 공원, 에펠탑 등 파리 곳곳에 상설로, 혹은 임시로 설치되는 회전목마는 예스러운 파리의 매력을 한층 돋보이게 하고 이 도시를 놀이터로 바꾸어놓는다. 회전목마는 지극히 파리다운 모티프로서, 루이뷔통이 2012년 봄/여름 컬렉션을 선보였을 때 빛에 어른거리는 하얀 회전목마를 패션쇼가 열리는 루브르의 카레 궁에 재현해놓았을 정도다. 당시 쇼에서 캔디 컬러(candy color, 강렬한 이미지를 주는 선명한 원색조 색상으로 사탕류에서 볼 수 있는 색깔)의 섬세한 브로더리 앙글레이즈(broderie anglaise, 천의 문양에 구멍을 내어 그 가장자리를 따라 촘촘하게 자수를 놓는 방식)로 치장을 한 모델들은 회전목마를 빙 둘러쌌다가 런웨이로 걸어 내려갔다.

루브르 박물관, 의상 박물관
Musée du Louvre and Musée de la
Mode et du Textile
파리 1구 리볼리 가

파리 여행의 화룡점정은 루브르 박물관이다. 세계에서 가장 많은 찬사를 받는 예술 기관 중 하나인 루브르는 건물 자체의 역사가 12세기 후반으로 거슬러 올라간다. 루브르는 요새에서 왕궁으로, 그리고 세계에서 가장 많은 사람들이 방문하는 박물관으로 변신을 이어왔다. 이 장엄한 궁전이 둘러싸고 있는 안뜰의 중앙에는 유리 피라미드가 있고 방문객은 이 피라미드의 지하를 통해 박물관으로 들어간다. 루브르 박물관은 사모트라케의 〈니케〉, 다빈치의 수수께끼 같은 〈모나리자〉를 포함해 역사상 가장 중요한 예술작품과 장식물을 소장하고 있다. 그런데 패션 전문가라면 꼭 들러야 할 곳이 바로 의상 박물관(장식 미술 박물관 소속)이다. 루브르 박물관 서쪽에 위치해 있지만 루브르와는 분리되어 있어 입장료를 지불해야 하는 이곳은 의상부터 액세서리, 직물에 이르기까지 15만여 점의 소장품을 자랑하고 있으며 드리스 반 노튼, 루이비통, 마크 제이콥스, 마들렌 비오네 등의 패션 전시회를 주최하기도 했다. 이곳을 모두 보려면 하루가 넘게 걸리기 때문에 무엇을 봐야 할지 사전에 명확한 계획을 세워야 한다.

코코 샤넬의 아파트
Coco Chanel's apartment
파리 1구 캉봉 가 31번지

코코 샤넬이 1910년 캉봉 가 21번지에 모자가게를 연 후 그 거리는 그녀의 이름과 스타일의 동의어가 되었다. 얼마 후 샤넬은 그리 멀지 않은 31번지로 매장을 옮겼고, 그곳은 개인으로서의 샤넬과 브랜드로서의 샤넬을 상징하는 주소가 되었다.

건물 중심부에는 거울 계단이 있는데, 샤넬은 그 계단 맨 꼭대기에 앉아 모델들이 계단을 오르내릴 때 자신이 디자인한 옷들을 다양한 각도에서 바라보곤 했다. 1층에서 시작된 이 계단은 위층 살롱까지 연결되어 있는데 그곳은 아무나 들어갈 수 없는 장소로 유명인과 충성도 높은 단골 고객의 오트 쿠튀르 의상 피팅이 이루어진다.

샤넬 아파트를 구경하려면 따로 예약을 해야 하지만, 1층 매장은 꼭 방문해 보길 바란다. 그곳에서는 퀼팅백 2.55, 베이지와 검정색이 들어간 펌프스, 타의 추종을 불허하는 샤넬 NO.5 향수까지 샤넬 클래식의 모든 것을 볼 수 있다.

튈르리 공원에서 만나는
파리 패션위크
Paris Fashion Week at the Jardin des Tuileries
파리 1구 콩코르드 광장

파리는 프랑스 문화의 핵심인 파리 패션위크에 맞춰 변신을 시도한다. 이 기간 동안, 세계 최고의 디자이너들을 소개하기 위한 패션 무대가 마련된다. 남녀 의상과 오트 쿠튀르 패션 행사의 숨 가쁜 일정을 관리하는 단체는 '프레타 포르테 프랑스 협회'이다. 또 매년 2월과 9월에는 여성 기성복 컬렉션을 선보이

는데, 이 행사의 중심지는 루브르 박물관과 시내 중심지에서 얼마 떨어지지 않은 튈르리 공원이다. 그 외에 도 여러 장소에서 이브 생로랑, 디올, 릭 오웬스, 랑방 등 고급 패션 디자인 명가들이 각자의 예술성을 과시 한다. 초대권을 손에 넣어 영향력 있는 인사나 모델들, 혹은 잡지 편집자들과 친분을 쌓든, 먼발치에서 사 람 구경만 하든, 누구에게나 패션위크는 짜릿함을 선사할 것이다.

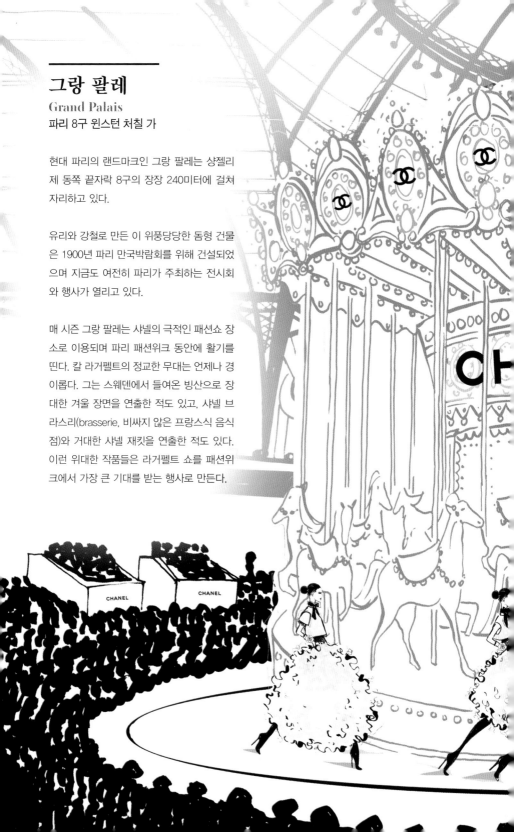

그랑 팔레
Grand Palais
파리 8구 윈스턴 처칠 가

현대 파리의 랜드마크인 그랑 팔레는 샹젤리
제 동쪽 끝자락 8구의 장장 240미터에 걸쳐
자리하고 있다.

유리와 강철로 만든 이 위풍당당한 돔형 건물
은 1900년 파리 만국박람회를 위해 건설되었
으며 지금도 여전히 파리가 주최하는 전시회
와 행사가 열리고 있다.

매 시즌 그랑 팔레는 샤넬의 극적인 패션쇼 장
소로 이용되며 파리 패션위크 동안에 활기를
띤다. 칼 라거펠트의 정교한 무대는 언제나 경
이롭다. 그는 스웨덴에서 들여온 빙산으로 장
대한 겨울 장면을 연출한 적도 있고, 샤넬 브
라스리(brasserie, 비싸지 않은 프랑스식 음식
점)와 거대한 샤넬 재킷을 연출한 적도 있다.
이런 위대한 작품들은 라거펠트 쇼를 패션위
크에서 가장 큰 기대를 받는 행사로 만든다.

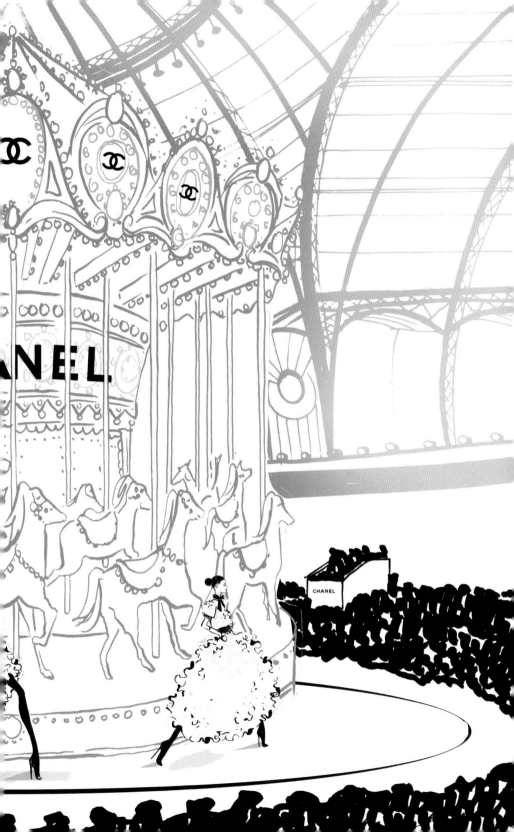

파리 이브 생로랑 박물관
Musée Yves Saint Laurent, Paris
파리 16구 마르소 가 5번지

—

사파리 슈트에서 '르 스모킹(Le Smoking, 남성의 전유물이었던 턱시도를 여성의 체형에 맞도록 재구성한 의상)'까지, 이브 생로랑은 1961년 자신의 이름을 딴 패션 하우스를 처음 설립한 이후 계속해서 패션계에 혁명을 일으켰다. 위대한 디자이너 크리스찬 디올 밑에서 일했던 그는 나중에 피에르 베르게와 손잡고 파리 패션의 대들보가 되는 오트 쿠튀르와 프레타 포르테를 만들었다. 2004년에 이브 생로랑의 업적을 기리기 위해 설립된 피에르 베르제-이브 생로랑 재단은 2017년, 마르소 가에 있는 생로랑 하우스의 원래 아틀리에에 박물관을 열었다. 5000점이 넘는 이브 생로랑의 의상을 보관하고 있는 이곳에서는 이 독특한 장소를 무대 삼아 작품을 바꾸어가며 순차적으로 전시회를 열고 있다. 그의 스케치와 개인 소장 예술품, 그리고 작업 도구들로 가득한 이 박물관은 20세기 패션계의 위인에게서 영감을 얻을 수 있는 흔치 않은 기회를 패션 애호가들에게 제공한다.

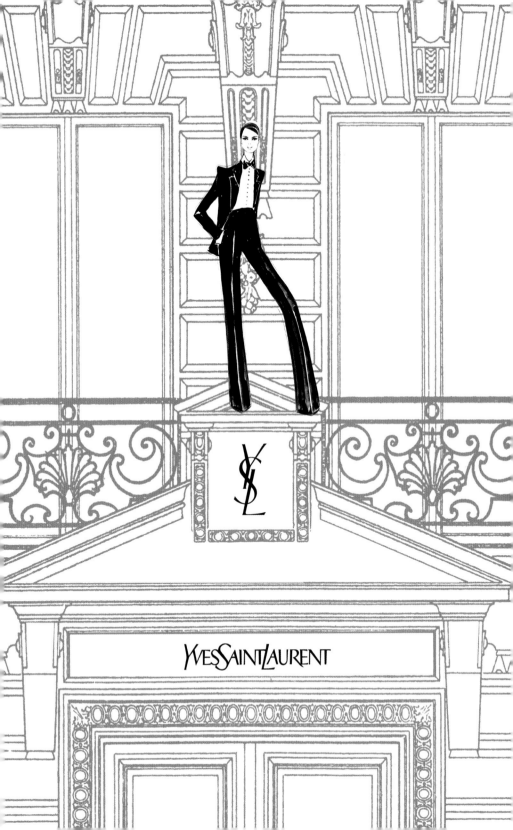

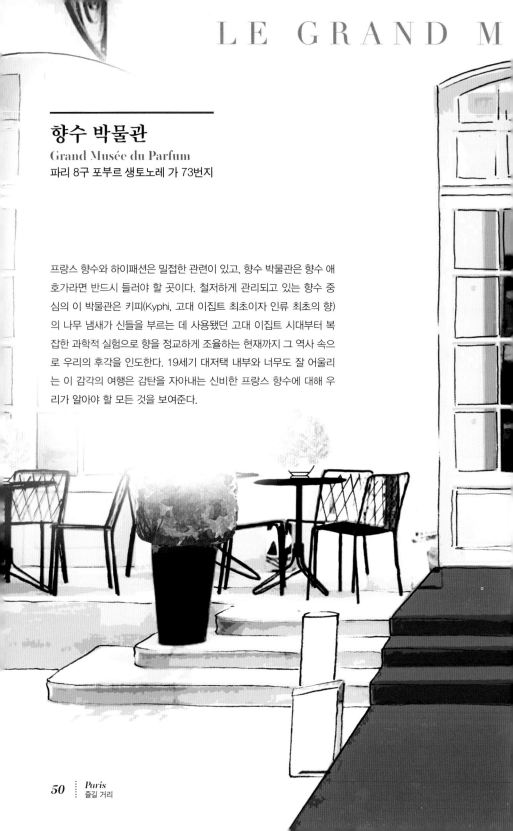

향수 박물관
Grand Musée du Parfum
파리 8구 포부르 생토노레 가 73번지

프랑스 향수와 하이패션은 밀접한 관련이 있고, 향수 박물관은 향수 애호가라면 반드시 들러야 할 곳이다. 철저하게 관리되고 있는 향수 중심의 이 박물관은 키피(Kyphi, 고대 이집트 최초이자 인류 최초의 향)의 나무 냄새가 신들을 부르는 데 사용됐던 고대 이집트 시대부터 복잡한 과학적 실험으로 향을 정교하게 조율하는 현재까지 그 역사 속으로 우리의 후각을 인도한다. 19세기 대저택 내부와 너무도 잘 어울리는 이 감각의 여행은 감탄을 자아내는 신비한 프랑스 향수에 대해 우리가 알아야 할 모든 것을 보여준다.

파리 밖의
즐길 거리

베르사유 궁전
Château de Versailles
베르사유 아름 광장

가장 멋진 여행지 중 하나인 베르사유 궁전과 그 주변 지역은 매년 수많은 방문객을 유혹한다. 원래 루이 13세의 사냥용 별장이었으나 그의 뒤를 이은 루이 14세가 웅장한 궁전으로 개조한 뒤 1682년에 이곳으로 거처를 옮겼다. 베르사유는 나중에 루이 16세와 그의 아내이자 역사상 가장 악명 높은 패션 아이콘인 오스트리아 공주 마리 앙투아네트의 거처가 되었다. 파리에서 기차를 타면 금세 도착하는 베르사유 궁은 세계문화유산으로 등재되어 있으며 탄성을 자아내기에 한 치의 부족함도 없다. 이곳의 실내장식에는 사치스러운 바로크와 신고전주의적 장식이 거의 빠짐없이 등장한다. 루이 16세의 웅장한 방에서 마리 앙투아네트의 독특한 공원과 거처까지 베르사유 궁전은 건축의 향연이다. 신하와 외국 사신들을 접견하거나 중요한 행사가 열렸던 거울의 방은 화려하기 이를 데 없다. 당시 화려함의 극치로 여겨지던 거울이 357개나 장식에 이용되었는데, 거울을 따라 위풍당당하게 이어지는 복도는 동화 속 한 장면을 연상시킨다.

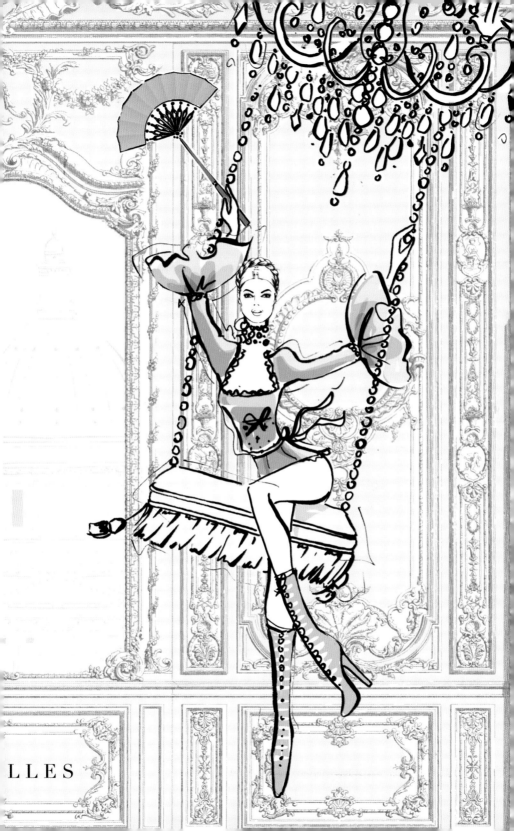

LLES

라 콜르 누아

Château de La Colle
Noire
몽토로, 디파르망탈 562가
220번지

라 콜르 누아는 1951년에 위대한 디자이너 크리스챤 디올이 사들여 칩거했던 15세기의 목가적인 대저택으로 1957년 디올이 사망하고 난 후 오래지 않아 팔렸다. 디올 하우스는 2013년에 이 저택을 다시 사들여 개조한 뒤 디올 향수의 새로운 보금자리로 삼았다. 크림색 벽지와 실크 휘장으로 정성들여 복원한 방과 정원은 디올의 내면을 보여주면서도 고전적인 화려함에 대한 그의 사랑을 그대로 드러내고 있다. 그라스 근방 마을인 몽토로의 완만한 언덕에 위치한 라 콜르 누아와 주변의 정원은 자연과 자연의 향기를 향한 디올의 사랑을 보여주는 향기로운 식물로 가득하다. 디올이 말했듯, "여자에 이어 꽃은 신이 세상에 내려준 가장 아름다운 존재다."

크리스찬 디올 박물관
Musée Christian Dior
그랑빌 에투트빌 가 1번지

은은한 살굿빛의 크리스찬 디올 박물관은 디올에게
헌정된 곳으로, 크리스찬 디올의 작품 대다수가 보
관되어 있다. 디올은 노르망디 그랑빌에 있는 저택
인 빌라 레 뢈에서 어린 시절을 보냈는데, 바로 그
저택에 큐레이터 장 뤼크 뒤프렌의 주도로 박물관
이 만들어진 것이다. 이곳에서는 시즌별로 전시회를
열어 이 위대한 디자이너와 디올 하우스의 방대하고
다양한 작품을 보여준다. 디올의 오트 쿠튀르 디자인
과 향수의 주제였던 식물에 대한 그의 애정부터 디
올을 대표하는 1947년의 '뉴룩' 컬렉션까지, 디올이
남긴 20세기 패션 유산을 대중에게 공개하고 있다.
파리에서 박물관까지 북쪽으로 향하는 여정은 패션
애호가들에게는 필수적인 코스다.

59

와인의 본고장, 샹파뉴
Champagne, wine region
프랑스 북동부

벨 에포크 시대 파리 부르주아 계급에서는 여성용 구두로 샴페인을 마시는 관습이 있었다고 하는데 요즘 패션계에서 중간에 샴페인이 모자라는 파티는 파티라고 할 수도 없다. 파리에서 하루면 다녀올 수 있는 거리에 이 모든 것이 시작된 곳이 있다. 세계문화유산에 등재된 이 지역에는 샴페인을 만드는 수많은 양조장들이 자리 잡고 있다. 고급 양조장부터 모엣 & 샹동, 뵈브 클리코 같은 대표적인 브랜드에 이르기까지 샹파뉴는 1만5000명이 넘는 양조업자들의 본거지다. 특히 샴페인의 탄생지로 알려진 오빌레라는 작은 마을은 반드시 방문해야 할 곳으로, 이곳에서 베네딕토 수도회 수사인 돔 피에르 페리뇽이 샴페인을 처음으로 만들었다고 전해진다. 샴페인은 패션과도 밀접하게 관련되어 있는데, 디자이너 장 폴 고티에가 파이퍼 하이직과 손잡고 레이스 코르셋을 입힌 샴페인 병을 디자인한 사례도 있었다.

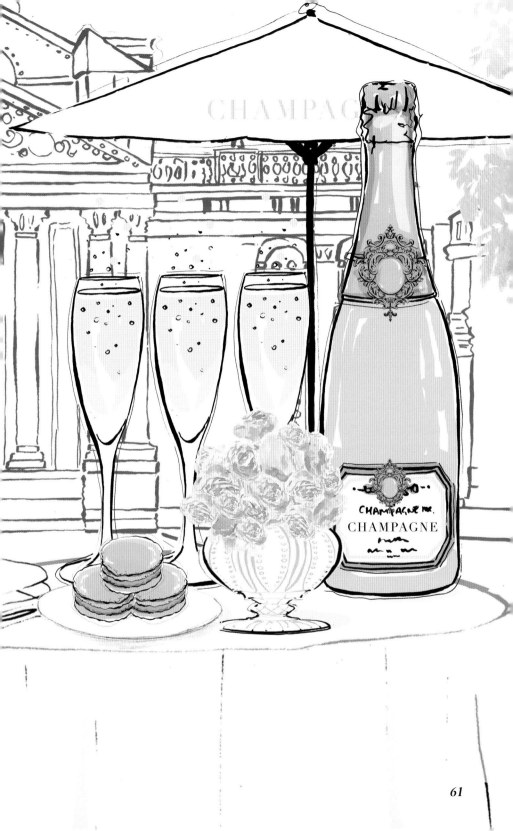

02

쇼핑!

샤넬

Chanel
파리 1구 캉봉 가 31번지

1910년 캉봉 가에 모자 가게를 연 후, 샤넬은 여성의 의상을 완전히 바꾸어놓으면서 프랑스 쿠튀르의 그랑 담(Grand Dame, 프랑스어로 '위대한 여성'이라는 뜻)으로 이름을 날렸다. 그리고 샤넬의 이름은 현대적인 고급 의상과 동의어가 되었다. 지금은 칼 라거펠트가 샤넬의 전통을 유지한 채 21세기를 이끌어가고 있는데, 그는 자신만의 불손한 유머를 이용해 샤넬의 전통적인 제품들을 계속해서 재창조하고 있다. 파리에 있는 샤넬의 여러 부티크 중 하나가 캉봉 가 31번지 샤넬 플래그십 1층에 자리 잡고 있다. 코코의 아파트가 있는 이 18세기 건물은 최초의 비공개 살롱 쇼가 열린 곳이기도 하다. 샤넬 그 자체라 할 수 있는 아래층 매장은 파리에서 쇼핑할 때 내가 가장 즐겨 찾는 장소다.

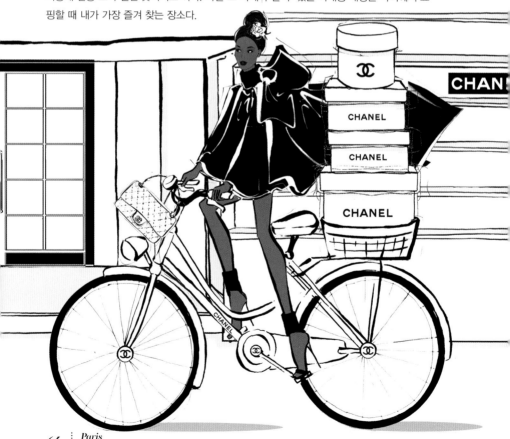

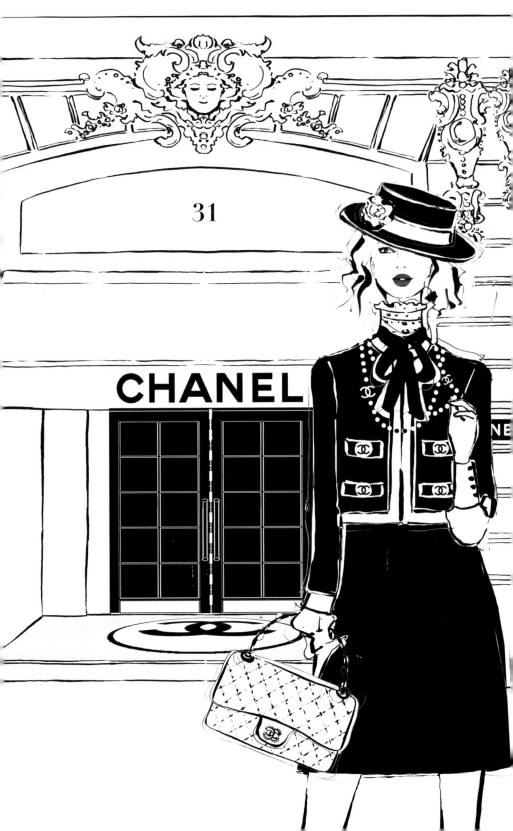

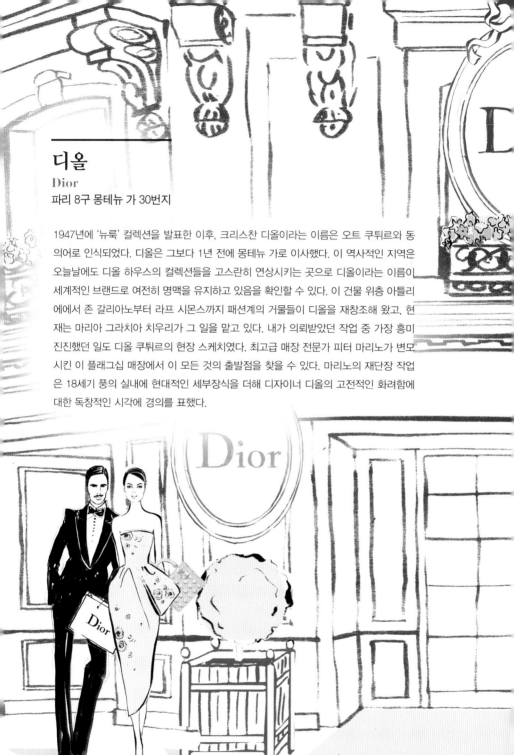

디올
Dior
파리 8구 몽테뉴 가 30번지

1947년에 '뉴룩' 컬렉션을 발표한 이후, 크리스찬 디올이라는 이름은 오트 쿠튀르와 동의어로 인식되었다. 디올은 그보다 1년 전에 몽테뉴 가로 이사했다. 이 역사적인 지역은 오늘날에도 디올 하우스의 컬렉션들을 고스란히 연상시키는 곳으로 디올이라는 이름이 세계적인 브랜드로 여전히 명맥을 유지하고 있음을 확인할 수 있다. 이 건물 위층 아틀리에에서 존 갈리아노부터 라프 시몬스까지 패션계의 거물들이 디올을 재창조해 왔고, 현재는 마리아 그라치아 치우리가 그 일을 맡고 있다. 내가 의뢰받았던 작업 중 가장 흥미진진했던 일도 디올 쿠튀르의 현장 스케치였다. 최고급 매장 전문가 피터 마리노가 변모시킨 이 플래그십 매장에서 이 모든 것의 출발점을 찾을 수 있다. 마리노의 재단장 작업은 18세기 풍의 실내에 현대적인 세부장식을 더해 디자이너 디올의 고전적인 화려함에 대한 독창적인 시각에 경의를 표했다.

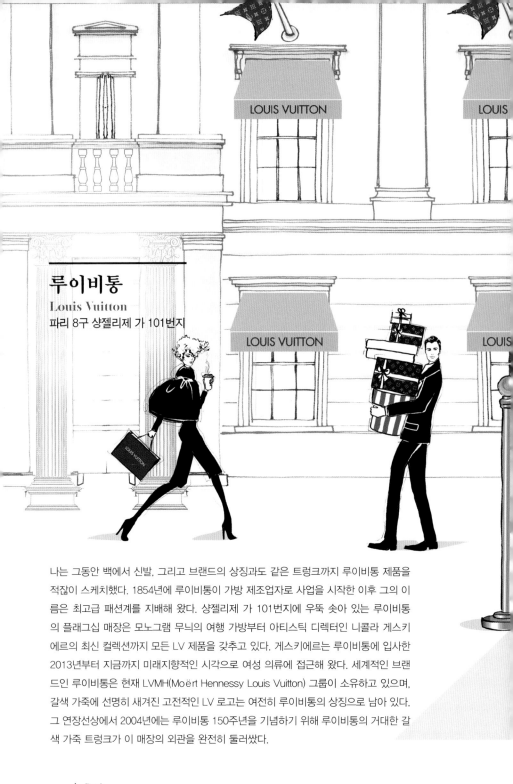

루이비통
Louis Vuitton
파리 8구 샹젤리제 가 101번지

나는 그동안 백에서 신발, 그리고 브랜드의 상징과도 같은 트렁크까지 루이비통 제품을 적잖이 스케치했다. 1854년에 루이비통이 가방 제조업자로 사업을 시작한 이후 그의 이름은 최고급 패션계를 지배해 왔다. 샹젤리제 가 101번지에 우뚝 솟아 있는 루이비통의 플래그십 매장은 모노그램 무늬의 여행 가방부터 아티스틱 디렉터인 니콜라 게스키에르의 최신 컬렉션까지 모든 LV 제품을 갖추고 있다. 게스키에르는 루이비통에 입사한 2013년부터 지금까지 미래지향적인 시각으로 여성 의류에 접근해 왔다. 세계적인 브랜드인 루이비통은 현재 LVMH(Moët Hennessy Louis Vuitton) 그룹이 소유하고 있으며, 갈색 가죽에 선명히 새겨진 고전적인 LV 로고는 여전히 루이비통의 상징으로 남아 있다. 그 연장선상에서 2004년에는 루이비통 150주년을 기념하기 위해 루이비통의 거대한 갈색 가죽 트렁크가 이 매장의 외관을 완전히 둘러쌌다.

지방시
Givenchy
파리 8구 몽테뉴 가 36번지

1961년 영화 〈티파니에서 아침을Breakfast at Tiffany's〉에 등장하면서 오드리 헵번의 상징이 된 드레스 뒤에는 파리의 디자이너 위베르 드 지방시가 있었고 그는 헵번의 리틀 블랙 드레스를 아예 전문 패션용어로 만들었다. 지방시가 의상을 책임졌던 인물로는 재키 케네디, 그레이스 켈리 같은 세련되고 화려한 여성과 패션 아이콘들이 있었지만, 누가 뭐래도 지방시의 뮤즈는 헵번이었다. 스크린 안팎에서 헵번이 입었던 의상 중 가장 유명한 의상들은 대부분 지방시의 작품이었다. 현재

리카르도 티시가 이끌고 있는 지방시 하우스는 여전히 패션계의 대들보로 남아 있다. 정교한 구슬장식 드레스부터 로트와일러 스웨터까지 티시의 음울하고 극적인 매력은 고전적인 최고급 패션과 전위적인 도시 패션을 한데 아우른다. 8구 몽테뉴 가의 지방시는 위베르 드 지방시의 유산을 기린다. 이 역사적인 건물을 건축가 조셉 디랑이 개조하면서 대리석과 강철 등의 원재료를 세련된 방식으로 사용해 지극히 고급스러운 분위기를 연출했다. 이제 이곳은 티시의 창작품들을 보여주는 완벽한 전시장이다.

발망
Balmain
파리 8구 프랑소아
1번가 44번지

발망은 파리 고급 패션업계의 주류로서 조세핀 베이커와 브리지트 바르도 등 가장 많은 사랑을 받았던 파리 여성의 의상을 책임져왔다. 현재 올리비에 루스테잉이 이끌고 있는 발망은 유명인사와 패션 애호가들을 열렬한 추종자로 거느리고 있다. 프랑소아 1번가 44번지에 있는 발망의 플래그십 부티크는 건축가이자 실내장식가인 조셉 디랑이 2009년에 새롭게 단장한 곳으로, 발망 하우스의 유산과 피에르 발망이 몰두했던 진중하고 고전적인 화려함을 잘 보여주고 있다. 쪽매널 마루와 하얀 패널로 덮인 벽이 수수한 배경 역할을 함으로써 흑백 색조와 반짝이는 금색을 선호하는 로스테잉의 디자인을 돋보이게 한다.

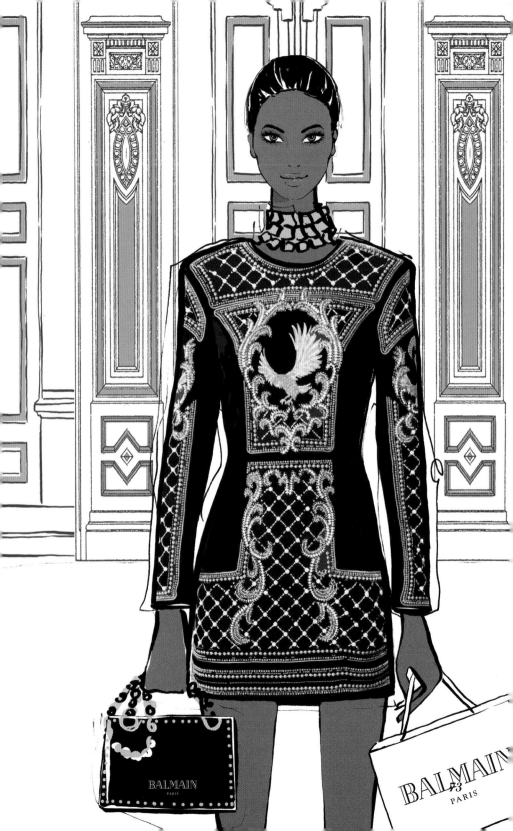

BALMAIN
PARIS

BALMAIN
75
PARIS

랑방

Lanvin

파리 8구 포부르 생토노레 가
15번지, 22번지

아르데코 시대에 등장한 잔느 랑방은 '광란의 20년
대(Roaring Twenties, 제1차 세계대전 이후 예술과
문화가 급성장하고 재즈와 아르데코가 절정을 이루
었던 시기)'에 화려한 칵테일 드레스로 이름을 떨쳤
다. 랑방은 지금도 세계적인 브랜드로 명맥을 유지
하면서 그 활기찬 매력을 남성 의류, 액세서리, 다양
한 향수까지 확장하고 있다. 최근 몇 년 동안 랑방
하우스에서는 디자이너 알바 엘버즈와 그 뒤를 이
은 현재의 부크라 자라가 호화로운 하이패션 드레스
인 랑방의 전통에 자신들의 상상력을 더했다. 포부
르 생토노레 가 15번지와 22번지에 위치한 랑방 남
녀 전문 플래그십 매장들은 명품 거리의 즐비한 호
화 부티크 사이에서 파리와 국내외의 열렬한 추종
자들을 끌어들이고 있다.

에르메스

Hermès

파리 8구 포부르 생토노레 가
24번지

1837년 상류층의 승마용 장신구 공급업체로 설립된 프랑스 명품 브랜드 에르메스는 풍부한 역사를 자랑한다. 오늘날의 에르메스는 명품 액세서리와 남녀 의류로 더 유명하다. 이 세계적인 브랜드의 기성복 라인은 디자이너 나데지 바니 시뷸스키(여성복)와 베로니크 니샤니앙(남성복)이 담당하고 있다. 여성 디자이너 두 명이 실권을 쥐고 있는 상황은

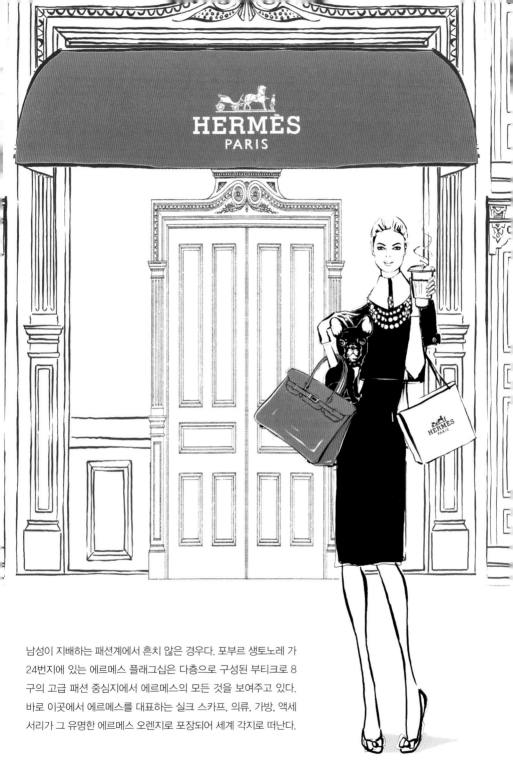

남성이 지배하는 패션계에서 흔치 않은 경우다. 포부르 생토노레 가
24번지에 있는 에르메스 플래그십은 다층으로 구성된 부티크로 8
구의 고급 패션 중심지에서 에르메스의 모든 것을 보여주고 있다.
바로 이곳에서 에르메스를 대표하는 실크 스카프, 의류, 가방, 액세
서리가 그 유명한 에르메스 오렌지로 포장되어 세계 각지로 떠난다.

CHRISTIAN LOUBOUTIN

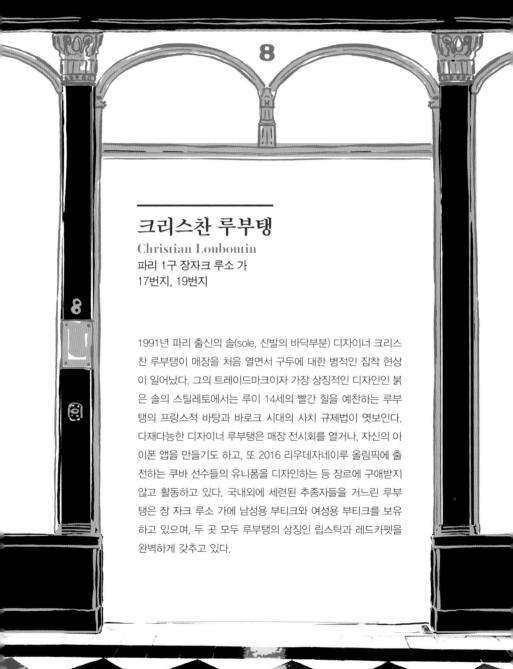

크리스찬 루부탱
Christian Louboutin
파리 1구 장자크 루소 가
17번지, 19번지

1991년 파리 출신의 솔(sole, 신발의 바닥부분) 디자이너 크리스찬 루부탱이 매장을 처음 열면서 구두에 대한 병적인 집착 현상이 일어났다. 그의 트레이드마크이자 가장 상징적인 디자인인 붉은 솔의 스틸레토에서는 루이 14세의 빨간 힐을 예찬하는 루부탱의 프랑스적 바탕과 바로크 시대의 사치 규제법이 엿보인다. 다재다능한 디자이너 루부탱은 매장 전시회를 열거나, 자신의 아이폰 앱을 만들기도 하고, 또 2016 리우데자네이루 올림픽에 출전하는 쿠바 선수들의 유니폼을 디자인하는 등 장르에 구애받지 않고 활동하고 있다. 국내외에 세련된 추종자들을 거느린 루부탱은 장 자크 루소 가에 남성용 부티크와 여성용 부티크를 보유하고 있으며, 두 곳 모두 루부탱의 상징인 립스틱과 레드카펫을 완벽하게 갖추고 있다.

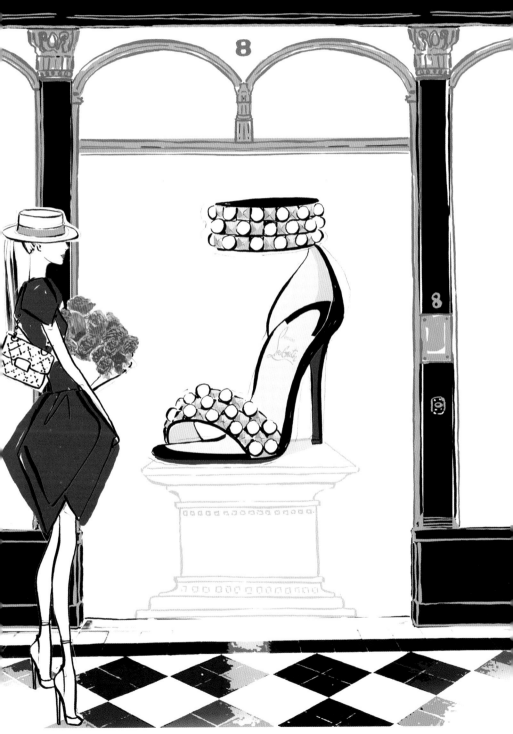

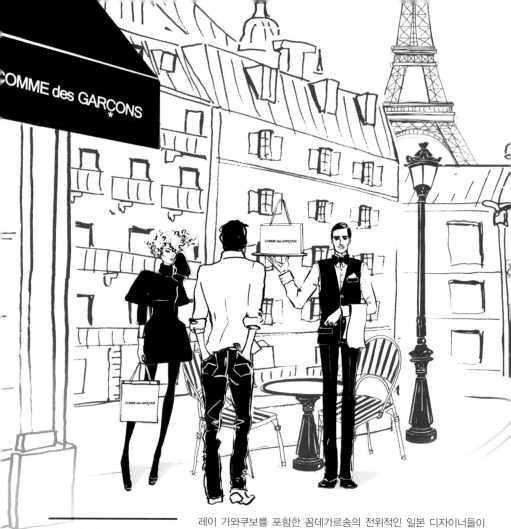

꼼데가르송
Comme des Garçons
파리 8구 포부르 생토노레 가
54번지

레이 가와쿠보를 포함한 꼼데가르송의 전위적인 일본 디자이너들이
파리 패션위크에 몰려왔던 1980년대 초는 그들의 등장으로 큰 소용
돌이가 일었다. 디자이너이자 창립자인 가와쿠보의 안티패션 실루엣
은 전통적인 미의 기준에 저항하면서 여성 의류의 새 시대를 열었다.
해체된 재킷에서 어딘가 툭 불거지거나 튀어나온 드레스에 이르기까
지, 가와쿠보는 경계를 허무는 디자이너이자 사업가로서 오트 쿠튀르
분야에서 자신의 영역을 확보하고 있다. 꼼데가르송은 현재 주요 도시
에 매장을 보유하고 있으며 화려한 고급 패션 작품은 물론 자체 캐주
얼 브랜드인 플레이를 판매하고 있다. 열성적인 꼼데 추종자들이 파리
꼼데가르송 플래그십 매장의 소박한 문을 열고 들어서면 큰길에서 벗
어나 있는 안뜰을 만나게 된다. 프랑스 스튜디오인 아티스가 디자인한
이 공간은 갤러리 같은 분위기를 풍기는데, 이곳에는 꼼데가르송의 혁
신적인 패션쇼 작품 중 일부가 전시되어 있다.

이자벨 마랑
Isabel Marant
파리 6구 자코브 가 1번지

이자벨 마랑의 디자인으로 유명한 키높이 운동화는 파리와 상하이의 거리를 누볐다. 이자벨 마랑은 1995년에 첫 컬렉션을 선보인 후 기발하면서도 여성스러운 의상으로 이름을 알렸다. 패션업계에 발을 들인 후 여러 브랜드에서 일을 하다가 마침내 자신의 이름을 딴 브랜드를 시작한 마랑은 파리의 어느 허름한 건물 안뜰에서 친구들을 모델로 세워 자신의 첫번째 컬렉션을 개최했다. 현재 세계 각지에 총 22곳의 이자벨 마랑 부티크(그중 네 곳이 파리에 있다)가 있으며, 일상에서 착용

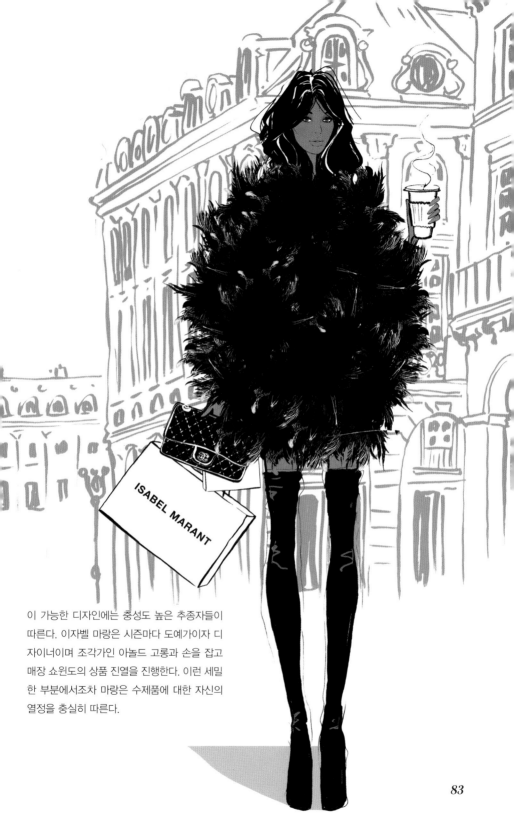

이 가능한 디자인에는 충성도 높은 추종자들이
따른다. 이자벨 마랑은 시즌마다 도예가이자 디
자이너이며 조각가인 아놀드 고롱과 손을 잡고
매장 쇼윈도의 상품 진열을 진행한다. 이런 세밀
한 부분에서조차 마랑은 수제품에 대한 자신의
열정을 충실히 따른다.

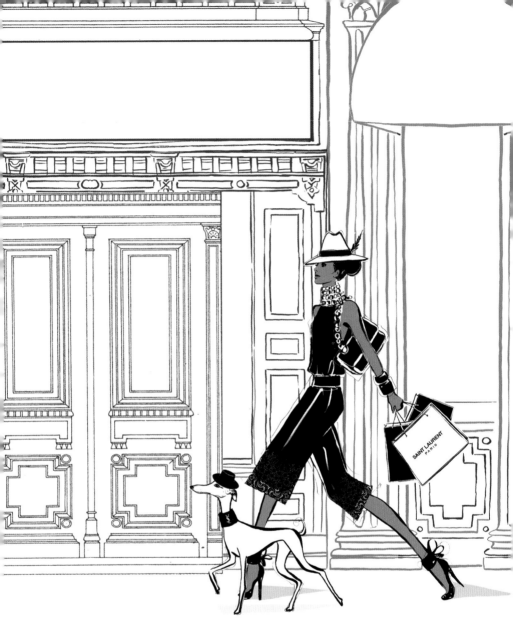

생로랑

Saint Laurent
파리 6구 생 쉴피스 광장

이브 생로랑은 파리 하이패션이라는 구조에 정교하게 섞여 들어가 있는 이름이다. 생로랑은 기성복을 선도하는 역할부터 톰 포드와 손잡은 나이트클럽 스타일과 에디 슬리먼의 음울하면서 몸에 꼭 맞는 정장 실루엣까지 다양한 작업을 힘들이지 않고 끊임없이 진행해 왔다. 이브 생로랑을 생로랑으로 단순화해 브랜드 쇄신을 시도했던 슬리먼은 맞춤 실루엣, 가죽 재킷, 그리고 스키니 데님으로 1970년대 밤문화 속 록스타의 매력을

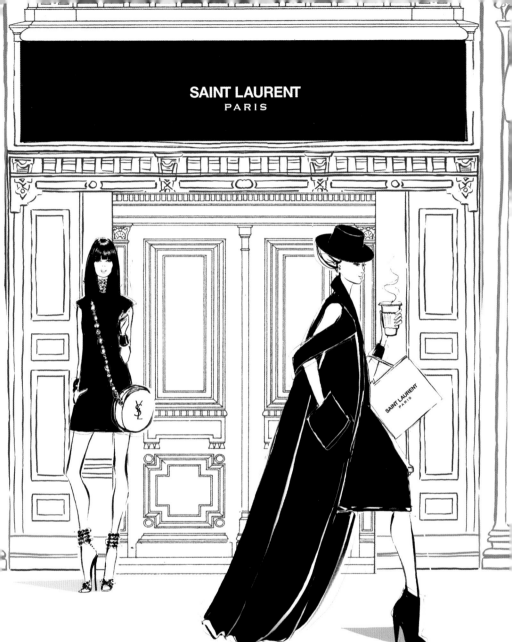

찬양했다. 2016년 슬리먼 대신 크리에이티브 디렉터가 된 안소니 바카렐로는 생로랑의 이런 강렬한 측면을 계속 이끌어내고 있다. 이 명품 하우스의 플래그십 매장은 6구의 생 쉴피스 광장에 있다. 1979년에 처음 문을 연 이 부티크는 과거에서 현재까지 이어오는 생로랑의 이력을 반영한다. 생 쉴피스의 유서 깊은 교회를 내려다보고 있는 이 매장에 들어서면 하얀 대리석 바닥과 거울이 달린 금속 설치물의 단색 인테리어가 눈에 들어오는데, 이것은 런웨이에서 막 내려온 세련된 기성복을 위한 완벽한 무대가 된다.

아제딘 알라이아
Azzedine Alaïa
파리 4구 무시 가 7번지

파리를 거점으로 활동하고 있는 튀니지 태생의 디자이너 아제딘 알라이아는 언론에서 '밀착의 왕'이라는 별명으로 불린다. 그는 슈퍼모델 전성시대 이후 여성의 의상을 책임져왔다. 알라이아는 그레이스 존스부터 마돈나에 이르는 패션 아이콘들을 자신의 상징과도 같은 신체 밀착형 밴디지 드레스로 휘감았다. 2013년에는 파리 의상 박물관에서 이 위대한 디자이너의 작품을 기리는 회고전이 열렸다. 알라이아의 파리 부티크에 비치된 시즌별 기성복 라인은 재단과 형태에 있어 디자이너로서 장인의 경지에 오른 그의 솜씨를 보여준다. 무시 가 7번지에 자리한 그의 매장은 한번은 꼭 가봐야 할 곳으로 알라이아 브랜드의 사무실과 스튜디오를 겸하고 있다. 아래층에 있는 부티크 매장은 그의 의상만큼이나 아방가르드한데, 특히 마크 뉴슨이 디자인한 구두 전시 공간은 카라라 대리석으로 놀랍도록 아름답게 꾸며져 있다. 몸매를 아름답게 드러내주는 밴디지 드레스와 뇌쇄적인 힐에 온통 관심을 집중할 수밖에 없지만, 사실 이 매장은 그 자체만으로도 감상할 가치가 있다.

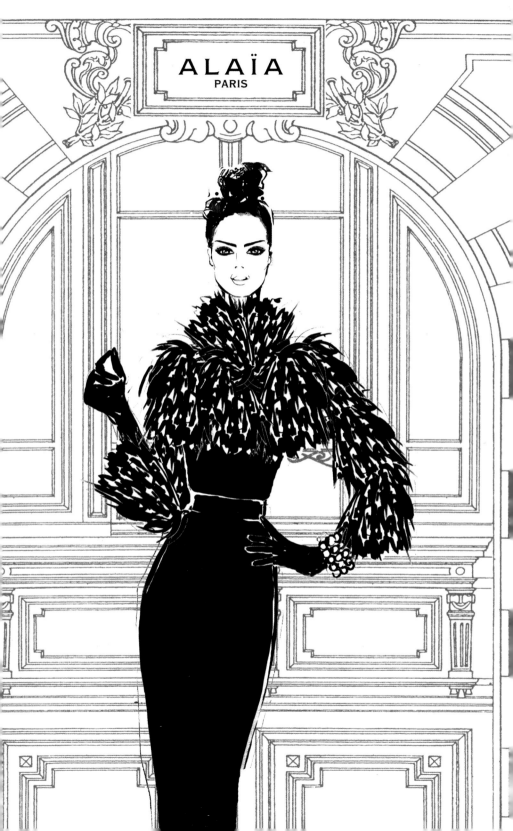

레페토
Repetto
파리 2구 페 가 22번지

—

발레 플랫을 응용한 신발들이 끊임없이 등장하는 가운데, 레페토가 패션 전문가는 물론이고 발레리나들이 무대 밖에서도 즐겨 찾는 브랜드가 된 이유는 자명하다. 파리 2구의 페 거리에 있는 레페토 매장은 플랫슈즈에 대한 헌시 같은 장소로서, 명품 거리의 디자이너 부티크에서 적극적으로 판매하고 있는 하이힐의 환영받을 만한 대체품들을 선보이고 있다. 1947년에 회사를 세운 로즈 레페토는 1959년 페 거리에 첫번째 매장을 열었다. 이후 이 브랜드는 브리지트 바르도와 칼리 클로스 등 패션계 유명인들이 가장 선호하는 제품 가운데 하나가 되었다. 레페토 신발은 이세이 미야케와 칼 라거펠트 같은 패션 아이콘들과 손잡고 제품을 생산하면서 여전히 이 업계를 선도하고 있다. 레페토는 향수까지 영역을 확장하면서 2014년에 레페토 '오드 뚜알렛'를 출시하기도 했다. 이 매장에는 부드러운 발레슈즈뿐 아니라 레페토 발레복과 기성복도 갖추어져 있다. 이 정도라면 우리도 발레리나처럼 우아해 보이지 않을까?

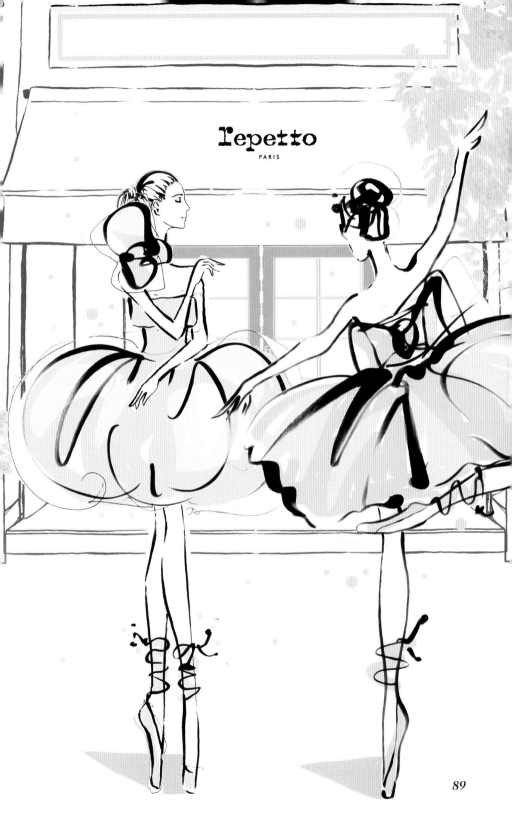

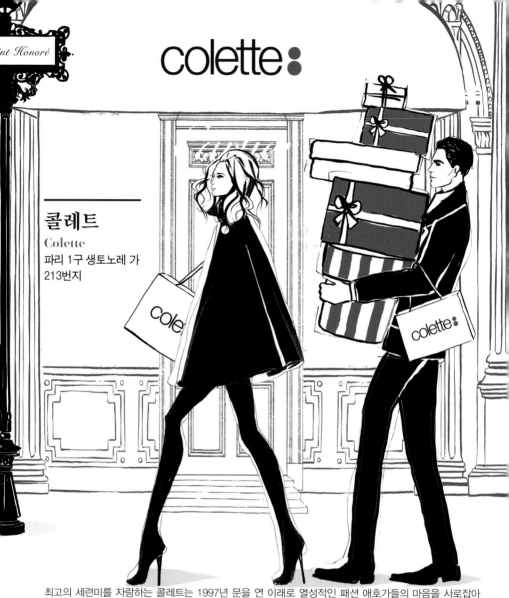

colette:

콜레트
Colette
파리 1구 생토노레 가
213번지

최고의 세련미를 자랑하는 콜레트는 1997년 문을 연 이래로 열성적인 패션 애호가들의 마음을 사로잡아왔다. 독창적인 콜레트의 부티크는 미술, 음악, 패션을 망라하는 다층구조 건물로 콘셉트 매장의 본보기가되었다. 1층에는 세련된 캐주얼 의상과 액세서리와 출판물이 한데 어우러져 전시되어 있다. 한가지 고백하자면 나는 내 책들이 멋진 테이블 위에 쌓여 있는 모습을 볼 때마다 전율을 느낀다. 계단을 올라 2층으로가면 엄선된 최신 패션을 만날 수 있다. 지하 1층에 있는 갤러리와 워터바(세계 각국의 생수 100여 종이 준비되어 있다)는 매장을 여기저기 돌아다닌 콜레트의 충실한 지지자들에게 생기를 되찾아준다. 콜레트 매장을 돌아다니는 것이 힘들긴 해도 그럴 만한 가치는 있다. 매장 전시 책임자이자 판매 기획자인 사라 르펠은쇼윈도 진열뿐만 아니라 콜라보레이션, 새로운 제품의 출시, 그리고 각종 행사를 쉴 새 없이 추진하는데 이모든 노력 덕분에 콜레트는 최고급 매장의 명성을 지켜왔다.

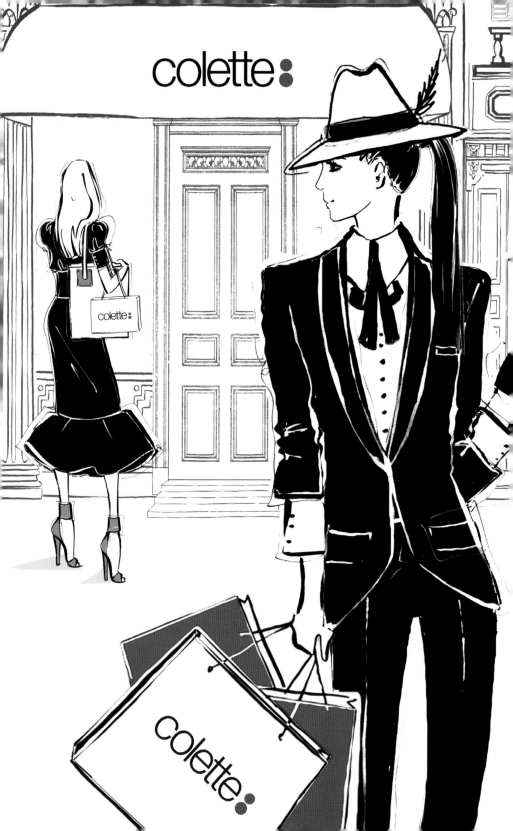

갤러리 라파예트

Galeries Lafayette
파리 9구 오스망 대로 40번지

1893년에 작은 남성복 매장으로 문을 연 이후 갤러리 라파예트는 '최고급 백화점'의 타이틀을 얻으며 소매의 왕국으로 성장했다. 오스망 대로에 있는 파리 플래그십 매장은 나선형의 다층 구조로 되어 있어 쇼핑객들은 중앙 공간을 가운데 두고 그 주위로 돌아 올라가게 된다. 이 중앙 공간으로는 아르누보풍의 스테인드글라스로 만든 돔 천장을 통해 빛이 쏟아져 들어온다. 돔 가장자리에 화려하게 장식된 물결 모양 아크부터

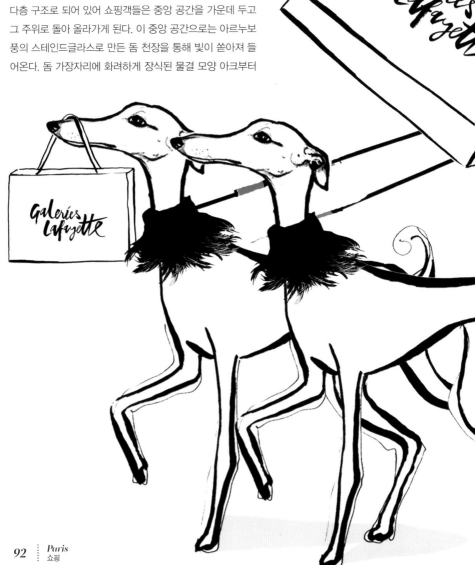

각 층에 설치된 정교한 강철 발코니까지 이
백화점의 마법 같은 실내장식은 19세기 초 파리라는
또 다른 시대로 우리를 데려간다. 1층의 넓은 미용제품
매장과 위층의 유명 디자이너 패션 브랜드, 서적,
가정용품, 액세서리 매장은 갤러리 라파예트를 반드시
방문해야 할 파리의 쇼핑 명소로 만들어준다.

diptyque
paris

딥티크
Diptyque
파리 5구 생제르맹 대로 34번지

딥티크 향초에 대한 인식은 커피 테이블 북과 비슷하다. 정갈한 문자 문양이 새겨진 딥티크의 타원형 라벨을 보면 집에 들여놓고 싶은 욕심이 생긴다. 창의력이 뛰어났던 크리스찬 고트로(인테리어 디자이너), 데스몬드 녹스-리트(화가), 이브 쿠에슬란트(무대 디자이너)는 1961년, 생제르맹 대로 34번지에 매장을 열고 본격적으로 사업에 발을 들였다. 대로 모퉁이에 자리 잡은 적갈색 건물 전면에 '딥티크'라는 글자가 금색으로 선명하게 새겨져 있는 이 매장은 고급 약종상 같은 분위기가 감돈다. 자유로운 무늬의 벽지와 고급 양초를 줄지어 올려놓은 목재 선반 등 초창기부터 이어오는 요소들이 느슨하면서도 다양하게 실내장식에 혼재되어 있다. 딥티크는 양초, 향수, 바디 제품 및 스킨케어 제품을 굳이 남성용, 여성용으로 구분하지 않는 대신에 방문객이 원료들을 직접 체험할 수 있도록 하고 있다.

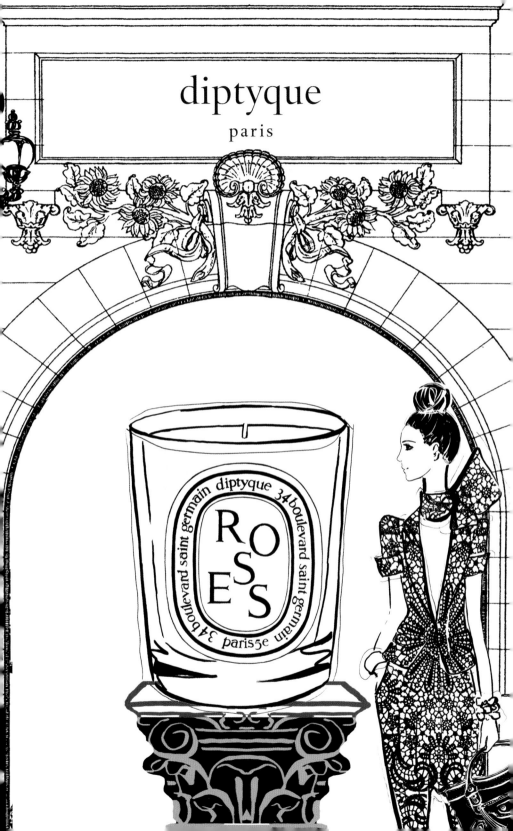

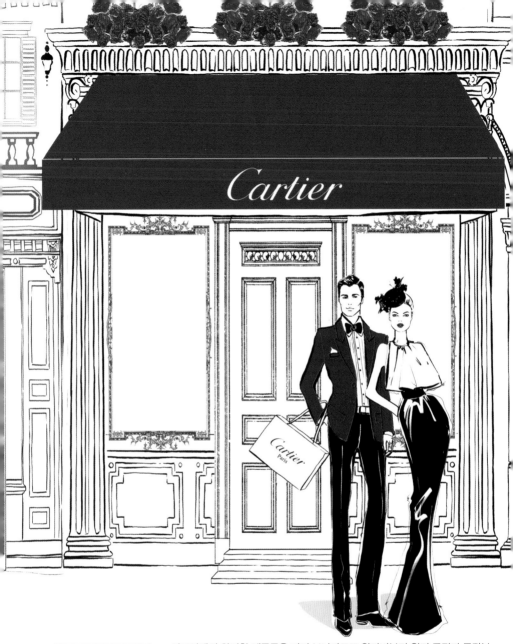

까르띠에

Cartier

파리 8구 샹젤리제 가
154번지

까르띠에의 화려한 제품들은 마리 보나파르트 왕자비부터 윈저 공작과 공작부인, 그리고 타의 추종을 불허하는 그레이스 켈리까지, 주로 왕족의 목을 돋보이게 했다. 설립자 루이스 까르띠에가 1847년에 보석과 시계 사업으로 시작한 까르띠에 하우스는 현재 전 세계 200여 개의 매장을 보유하고 있다. 까르띠에의 뮤즈이자 1933년부터 1970년까지 보석 크리에이티브 디렉터를 지냈던 잔느 투생은 팬더(panther, 프랑스어로 표범을 의미) 문장을 만들었는데, 이

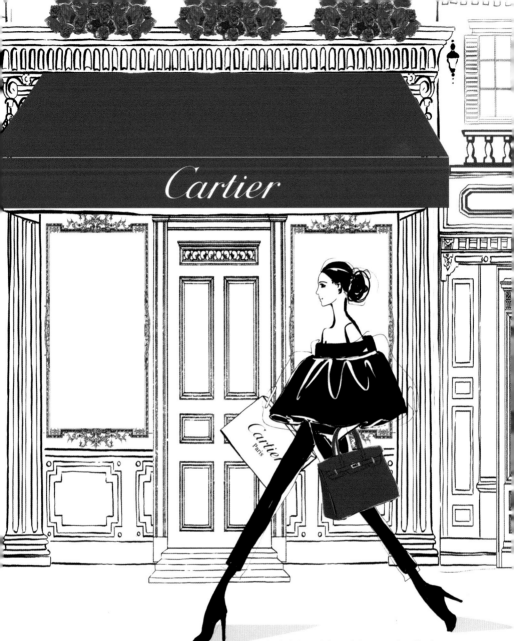

것은 까르띠에 하우스의 인증 마크로서 브로치와 목걸이에 여전히 등장하고 있다. 2015년 문을 연 상젤리제 거리의 새로운 까르띠에 플래그십 매장은 부유한 쇼핑객들이 찾는 명소가 되었다. 주기적으로 진행되는 공동작업 파트너인 건축가 브루노 모와나르가 설계한 이 매장은 까르띠에의 모든 것을 기리는 경이로운 신전으로서 까르띠에의 핵심인 시대를 초월한 우아함을 보여준다. 몇 년 전 나는 패션위크 기간 동안 까르띠에의 파리 누벨바그 컬렉션을 그린 적이 있었다. 내게는 그 놀라운 작품들을 감상하고 스케치했던 작업이 가장 행복한 경험 가운데 하나가 되었다.

메르시

Merci

파리 3구 보마르셰 대로 111번지

안뜰을 지나 우아한 콘셉트스토어 분위기의 공간에
들어서는 순간 고객들은 파리 고유의 스타일에 대
한 메르시의 기발한 해석을 마주하게 된다. 엄선된
다양한 가정용품과 의류와 출판물이 메르시 특유의
독특한 판매 전략에 따라 건물 전체의 다양한 공간
에 전시되어 있다. 2009년에 베르나르와 마리 프랑
스 코헨이 설립한 메르시는 세계적인 공예품부터 순
수예술까지 아우르는 요소들이 일상에 즐거움을 주
는 용품들과 혼재되어 있는 다양한 판매 방식을 통
해 유명세를 얻었다. 메르시의 매혹적인 상품들을
둘러보다 잠시 쉴 시간이 필요할 때면 안뜰에 마련
된 기분 좋은 카페에 앉아 원기를 보충해줄 요깃거
리를 주문해보는 것도 좋다.

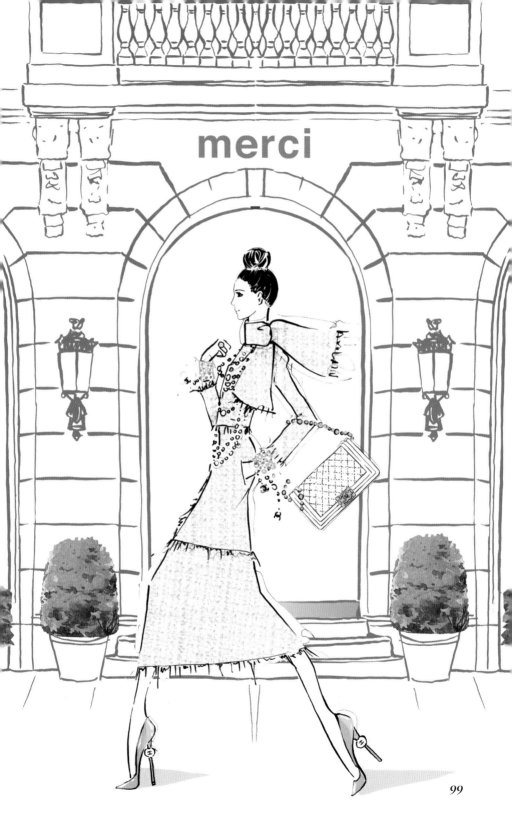

merci

Chloé

끌로에
Chloé
파리 1구 생토노레 가 253번지

나는 끌로에 걸이 끌로에의 상징인 낭만적이고 나풀나풀한 드레스를
입고 튈르리 궁을 사뿐사뿐 걸어 다니는 모습을 늘 상상한다. 1952년
가비 아기옹이 설립한 클로에 하우스는 지금도 기성복에 편안하고 발
랄한 여성미를 표현하고 있다. 젊음 특유의 이상을 적극적으로 수용하
는 끌로에는 칼 라거펠트와 스텔라 매카트니 등의 젊은 인재들을 후원
하기도 했는데 두 사람 모두 이 회사의 책임자 자리까지 올라 성공을
이뤘다. 현재는 클레어 웨이트 켈러가 크리에이티브 디렉터로서 끌로
에를 이끌고 있으며, 끌로에는 여전히 전 세계에 추종자들을 거느리고
있다. 생토노레 가에 있는 끌로에의 플래그십 매장은 세련되고 화려하
다. 파리 1구의 디자이너 거리에 자리 잡은 이 매장의 놀랍도록 아름다
운 분위기는 실내 건축의 대가 조셉 디랑이 연출한 것으로, 부드러운
흰색으로 꾸민 소박한 공간이다. 선반에서 하얀 대리석 카운터까지 이
어지는 깨끗한 선은 금빛 장식으로 한층 돋보인다. 겨자색 소파는 1층
공간에 화려한 색채를 더해주는데, 이런 분위기가 우아한 곡선의 계단
으로 이어지며 쇼핑객에게 낭만적이고 자유로운 끌로에의 세계에 이
르는 꿈같은 여행을 이어가도록 유혹의 손짓을 보낸다.

칼 라거펠트

Karl Lagerfeld
파리 4구 비에유 뒤 탕플르 가 25번지

타의 추종을 불허하는 칼 라거펠트는 자신의 브랜드를 운영하며 수많은 컬렉션을 만들어내는 동시에 펜디와 공동작업을 해내고 샤넬의 크리에이티브 디렉터까지 겸하는 등 여전히 하이패션계를 지배하고 있다. 마레 지구에 있는 칼 라거펠트 매장은 활기차고 유행에 민감한 분위기를 보여주지만, 패션에 관한 한 여전히 라거펠트 특유의 위트와 불손함이 가득하다. 이 매장의 검은색 전면을 장식한 로고는 변함없는 꽁지머리

와 검은 선글라스를 자랑하는 라거펠트
의 옆모습이다. 안으로 들어서면 다양한
가죽 가방, 액세서리, 기성복을 볼 수 있
다. 원한다면 칼 라거펠트 인형도 집으
로 데려갈 수 있다. 물론 난 이미 여러
개 가지고 있다!

샹탈 토마스
Chantal Thomass
파리 1구 생토노레 가 211번지

당신의 속옷 서랍에 생기를 불어넣을 수 있는 곳이 있다면, 바로 여기일 것이다. 생토노레에 있는 황홀한 샹탈 토마스 플래그십 매장으로 들어가 보자. 파리지앵의 세련미를 한 단계 끌어올리고 있는 토마스는 여성미의 절정에 이른 란제리와 양말류로 이름을 날렸다. 망사 스타킹부터 섬세한 레이스 속바지, 스와로브스키로 둘러싼 보디수트에 이르기까지 토마스의 고혹적인 란제리는 입을 수밖에 없도록 만들어졌다. 1975년에 이 회사를 설립한 토마스는 여전히 최고 책임자의 자리에서 정기 콜라보레이션을 지휘하고 있다. 파리의 크레이지 호스 캬바레에서 쇼를 연출하든, 디저트 전문 업체인 포숑에 납품할 프랑스식 에클레르(eclair, 길쭉한 모양이며 안에 크림이 들어 있는 페이스트리의 일종)를 자신만의 방식으로 만들든, 토마스는 언제나 자신의 추종자들에게 기쁨을 선사한다.

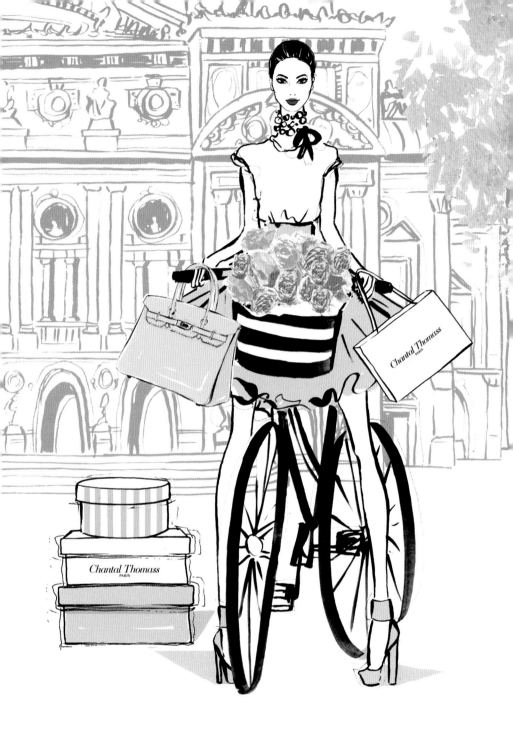

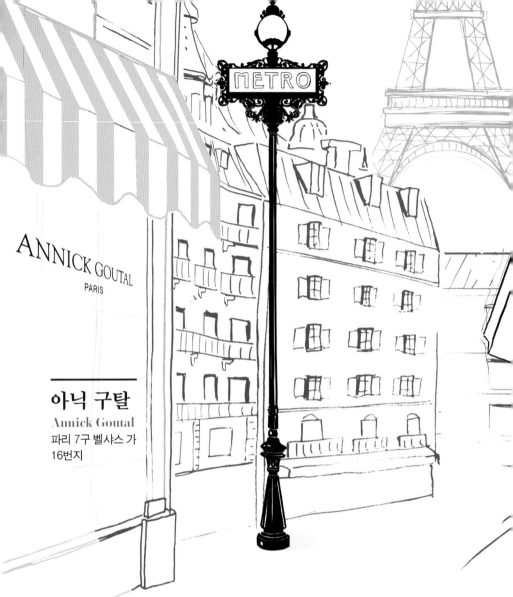

아닉 구탈
Annick Goutal
파리 7구 벨샤스 가
16번지

벨샤스 가에 매장을 연 이래 아닉 구탈의 고급 향수 하우스는 전 세계의 향수 애호가를 유혹해 왔다. 그런 구탈 향수의 변치 않는 토대는 시칠리아산 레몬, 다마스쿠스산 장미, 그리고 향수 제조 중심지인 그라스산 월하향 등의 천연 성분을 고수하는 원료에 대한 열정이다. '엉 마탱 도하주'와 '테뉴 드 스와레' 같은 이름의 향수는 구탈 하우스가 구현해낸 세련미와 화려함을 보여주는 제품이다. 바디케어와 스킨케어 제품, 그리고 향초까지 영역을 확장한 구탈은 판매되는 상품 못지않게 매장 자체도 고급스럽다. 벨샤스 매장은 장난기 넘치는 회전식 진열, 독특한 인테리어 디자인, 그리고 구탈 향수가 담긴 장식용 향수병으로 철저히 파리다운 구탈의 면모를 보여준다. 아닉 구탈의 향수는 여행에서 가지고 돌아올 가장 완벽한 기념품이다.

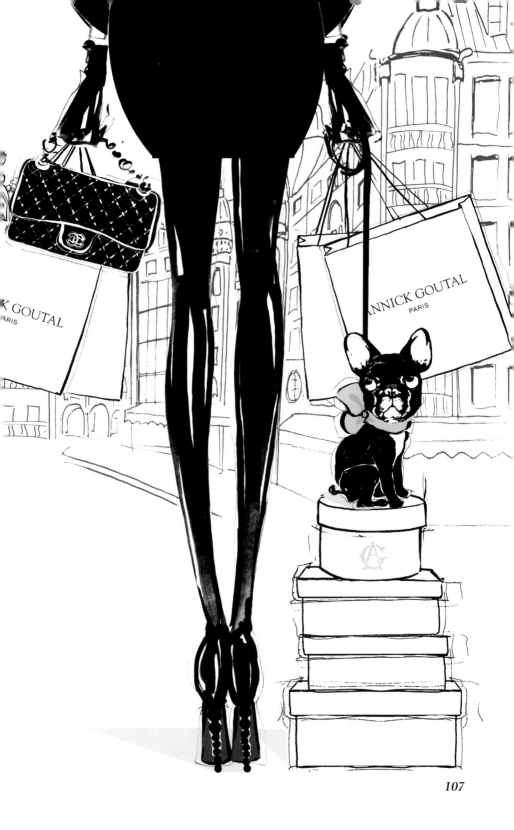

겔랑
Guerlain
파리 8구 샹젤리제 가 68번지

라 메종 겔랑은 샹젤리제 거리에 그림처럼 예쁘게 자리 잡고 있다. 이 역사적인 건물의 아치 아래쪽 전면은 필기체 문자로 장식되어 있다. 유서 깊은 이 브랜드는 무려 185년 이상 향수 사업을 이어왔으며 샹젤리제 가 68번지에 위치한 매장은 향수 애호가의 성지로서 겔랑의 열렬한 추종자와 관광객들을 불러들이고 있다. 거울로 가득한 벽, 무라노 크리스털 샹들리에, 대리석이 채우고 있는 웅장한 공간이 특징인 이곳의 인테리어는 명품 매장 전문가인 피터 마리노가 디자인했다. 겔랑의 향수, 스킨케어와 메이크업 제품이 매장의 각 구역을 가득 채우고 있는데, 구역마다 독특하고 개성 강한 부티크의 분위기가 느껴진다. 특히 겔랑 향수병들이 황금빛 조명을 받으며 위층 향수 전용 공간에 나란히 늘어서 있는 모습은 마치 조각품을 전시해놓은 듯하다. 이 건물에는 헤어날 수 없는 황홀한 제품 판매 공간 이외에도 향기 나는 장갑의 방, 겔랑 스파, 그리고 세련된 레스토랑 르 68이 있다.

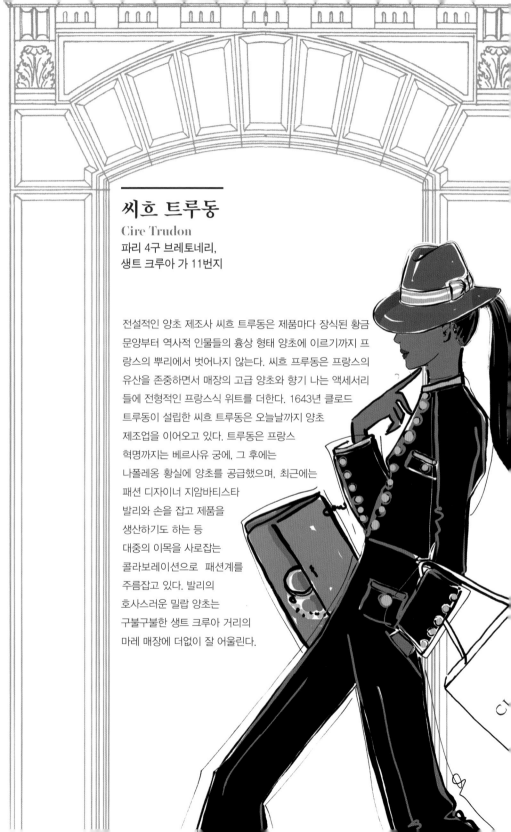

씨흐 트루동

Cire Trudon
파리 4구 브레토네리,
생트 크루아 가 11번지

전설적인 양초 제조사 씨흐 트루동은 제품마다 장식된 황금
문양부터 역사적 인물들의 흉상 형태 양초에 이르기까지 프
랑스의 뿌리에서 벗어나지 않는다. 씨흐 프루동은 프랑스의
유산을 존중하면서 매장의 고급 양초와 향기 나는 액세서리
들에 전형적인 프랑스식 위트를 더한다. 1643년 클로드
트루동이 설립한 씨흐 트루동은 오늘날까지 양초
제조업을 이어오고 있다. 트루동은 프랑스
혁명까지는 베르사유 궁에, 그 후에는
나폴레옹 황실에 양초를 공급했으며, 최근에는
패션 디자이너 지암바티스타
발리와 손을 잡고 제품을
생산하기도 하는 등
대중의 이목을 사로잡는
콜라보레이션으로 패션계를
주름잡고 있다. 발리의
호사스러운 밀랍 양초는
구불구불한 생트 크루아 거리의
마레 매장에 더없이 잘 어울린다.

봉 마르셰 백화점

Le Bon Marché Rive
Gauche
파리 7구 세브르 가 24번지

파리에서 가장 오래된 역사를 자랑하는 백화점 봉
마르셰는 19세기 중반에 아리스티드 부시코와 그
의 아내인 마르그리트가 사업을 시작한 이후 지
금까지 파리의 좌안에서 쇼핑객의 욕구를 충족시
켜왔다. 이 백화점은 1984년에 LVMH가 사들여
현재까지 운영하고 있으며, 쇼핑객들이 최고급 백
화점에 기대하는 모든 것을 갖추고 있다. 1층에는
미용제품과 액세서리, 2층과 3층에는 여성 의류,
3층에서는 어린이용 의류, 그리고 지하 1층에는
남성 의류가 준비되어 있다. 1870년대 건축가 루
이 샤를 부알로와 엔지니어인 구스타브 에펠이 세
브르 가 24번지에 있는 이 백화점의 원래 건물을
새로이 디자인함으로써 봉 마르셰 백화점은 한층
더 은은하고 편안한 명품 매장만의 분위기를 갖
게 되었다. 이후 봉 마르셰는 2015년에 재차 개
조와 재단장을 거쳤고, 여성 의류 매장의 빛을 가
득 머금은 유리 천장 아래로 휘황찬란한 구두 매
장이 모습을 드러냈다. 이곳은 거부할 수 없는 명
품 구두를 선보이기에 더없이 완벽한 진열장이다.

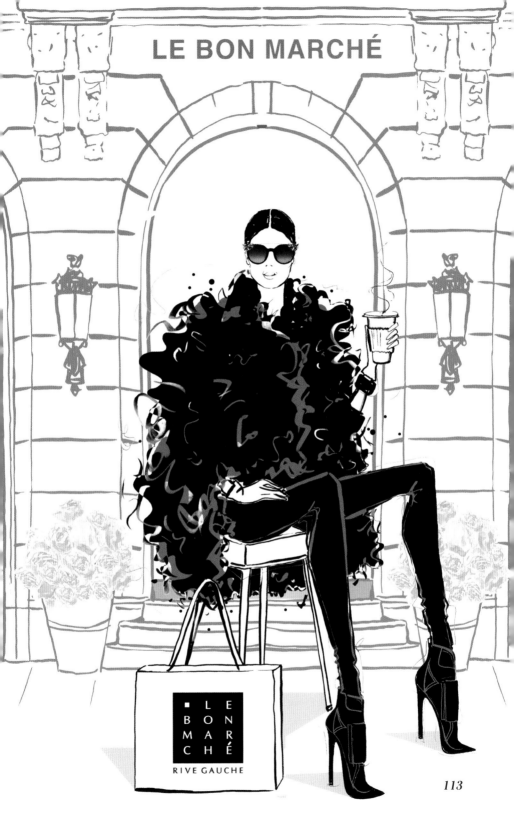

반클리프 아펠
Van Cleef & Arpels
파리 1구 방돔 광장 20-22번지

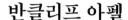

방돔 광장에 있는 화려한 부티크는 반클리프 아펠의 심장이다. 반클리프 아펠은 보석과 준보석을 취급하는 고급 보석상으로 1906년 방돔 광장에 매장을 열었는데, 리츠 호텔 맞은편인 원래 자리에 지금도 그대로 남아 있다. 방돔 광장의 한쪽 모퉁이를 차지하고 있는 반클리프 아펠은 보석과 시계, 향수를 취급하고 있으며 맞춤 서비스도 제공한다. 건물 내에는 보석의 역사와 기술, 그리고 시계 제작을 교육하는 레꼴 반클리프 아펠이라는 학교도 있다. 이 매장은 2006년에 디자이너 패트릭 주앙이 개보수를 진행해 현재의 매력적인 분위기를 갖추게 되었다. 장미 문양이 돋을새김 된 은색 벽지, 금박 장식의 천장, 크리스털 샹들리에 등의 여성스러운 세부 장식들이 아르데코 스타일과 어우러진 가운데 크림색과 흰색의 간결한 색조가 이 모든 것들의 배경을 이루고 있다.

Van Cleef & A

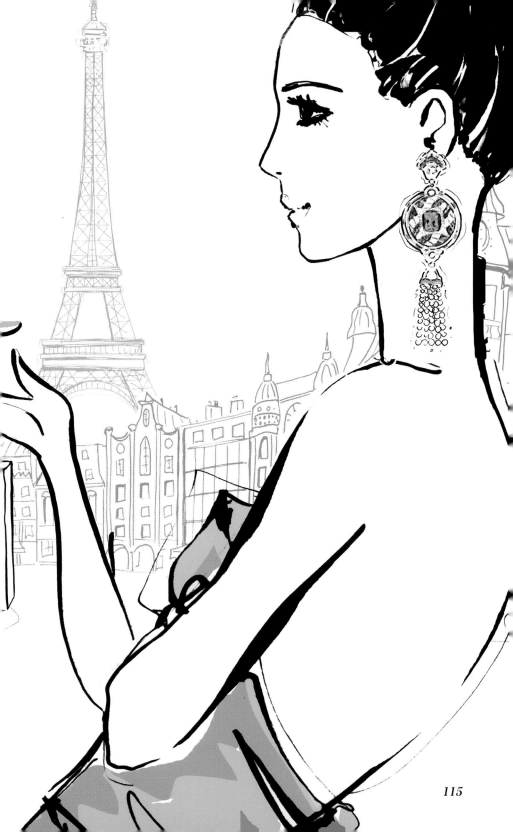

스키아파렐리

Schiaparelli

파리 1구 방돔 광장 21번지

위대한 초현실주의 디자이너 엘사 스키아파렐리는 광란의 20년대가 절정에 오른 시절 디자이너로
출발하면서 시선을 사로잡는 재치 있는 디자인으로 세상에 이름을 알렸다. 살바도르 달리, 만 레이
등 아방가르드 예술가들과 어울렸던 스키아파렐리는 패션에 예술을 도입한 인물로 인정받고 있다.
1954년 디자인 하우스의 문을 닫은 지 60여 년 만에 부활한 스키아파렐리는 2014년 파리
패션위크 일정에 맞춰 오트 쿠튀르를 출시했으며, 현재는 디자이너 베르트랑 기용이
크리에이티브 디렉터를 맡고 있다. 방돔 광장에 있는 스키아파렐리 매장의 위풍당당한 입구를
지나 안으로 들어가면 판매 중인 가죽 제품, 실크 스카프, 보석류를 포함한 액세서리는 물론
고급스러운 살롱이 스키아파렐리의 오트 쿠튀르 추종자들에게 만족감을 선사한다.

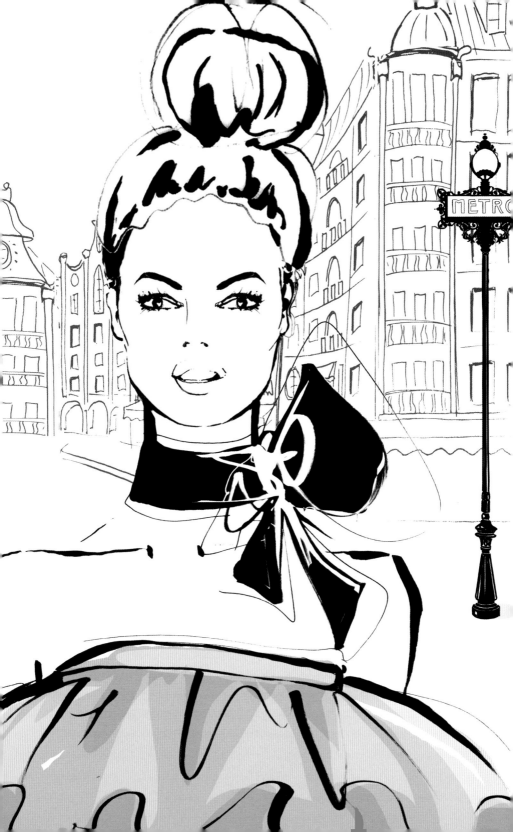

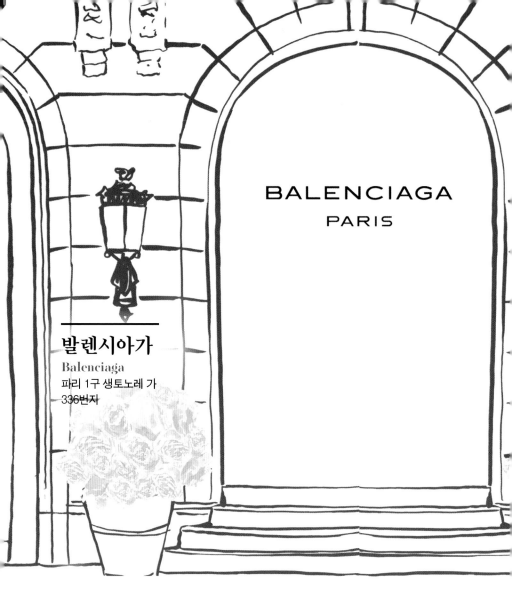

발렌시아가

Balenciaga
파리 1구 생토노레 가
336번지

발렌시아가의 생토노레 매장은 서로 대비되는 색상과 소재를 혼합한 날렵한 라인으로 쇼핑객을 패션의 미래로 초대한다. 지금의 인테리어는 2012년에 완성된 것으로, 프랑스 화가 도미니크 곤잘레즈-포에스터와 전 크리에이티브 디렉터인 니콜라 제스키에르가 함께 진행했다. 색깔 있는 칸막이가 남녀 의류 및 액세서리류로 구역을 나누고, 각 구역은 선명한 자주색 카펫, 대리석 원석, 그리고 파리 고유의 분위기가 물씬 풍기는 검정색과 흰색 타일 등 대조적인 소재들을 특징으로 내세운다. 이 대담한 매장 인테리어는 브랜드 설립자이자, 항상 미래를 내다보며 영감을 얻었던 미니멀리스트 쿠튀르의 대가 크리스토발 발렌시아가를 기리고 있다. 현재 발렌시아가의 크리에이티브 디렉터인 뎀나 바살리아는 미래를 보는 새로운 시각에 하이패션과 로우패션 요소를 혼합한 디자인으로 혁명의 전통을 이어가고 있다.

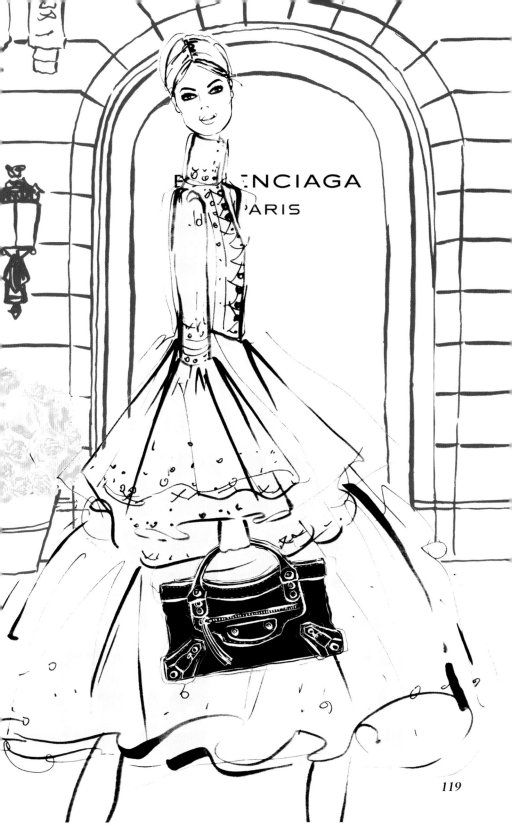

BALENCIAGA
PARIS

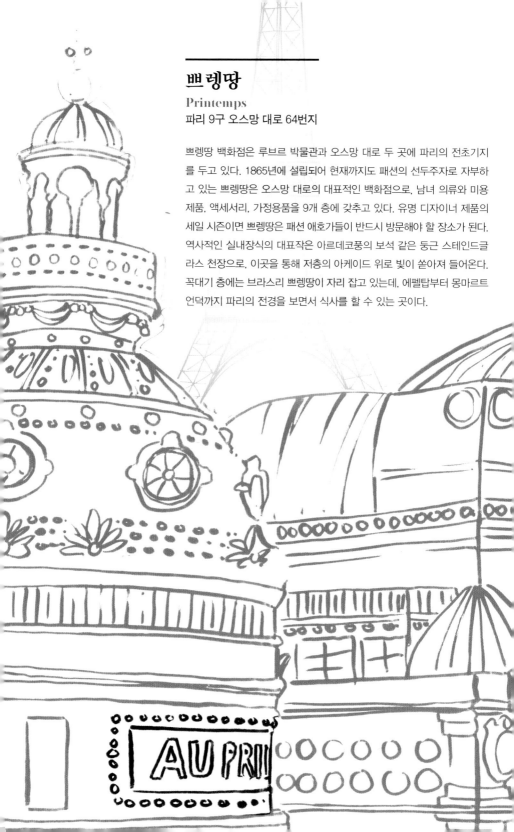

쁘렝땅

Printemps
파리 9구 오스망 대로 64번지

쁘렝땅 백화점은 루브르 박물관과 오스망 대로 두 곳에 파리의 전초기지를 두고 있다. 1865년에 설립되어 현재까지도 패션의 선두주자로 자부하고 있는 쁘렝땅은 오스망 대로의 대표적인 백화점으로, 남녀 의류와 미용제품, 액세서리, 가정용품을 9개 층에 갖추고 있다. 유명 디자이너 제품의 세일 시즌이면 쁘렝땅은 패션 애호가들이 반드시 방문해야 할 장소가 된다. 역사적인 실내장식의 대표작은 아르데코풍의 보석 같은 둥근 스테인드글라스 천장으로, 이곳을 통해 저층의 아케이드 위로 빛이 쏟아져 들어온다. 꼭대기 층에는 브라스리 쁘렝땅이 자리 잡고 있는데, 에펠탑부터 몽마르트 언덕까지 파리의 전경을 보면서 식사를 할 수 있는 곳이다.

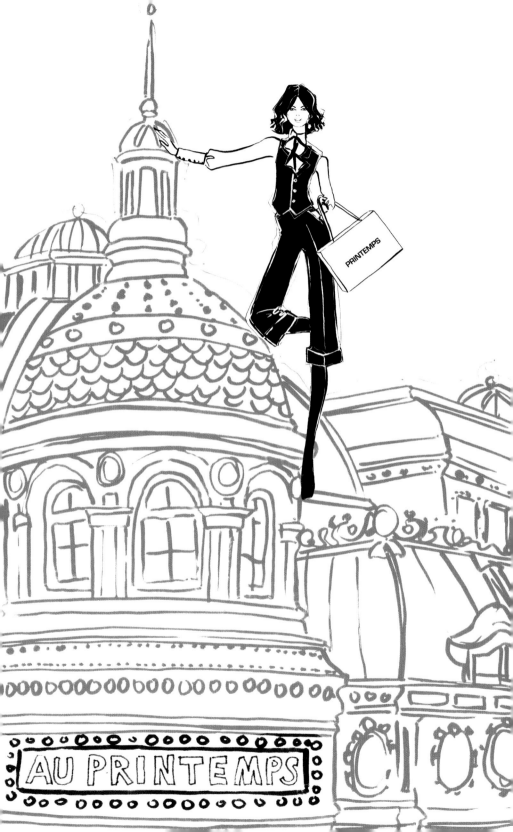

Maison Margiela
PARIS

메종 마르지엘라

Maison Margiela

파리 7구 그레넬 가 13번지

메종 마르지엘라의 그레넬 가 매장은 좌안과 생제르맹 데 프레 지구 외곽 지역으로 마르지엘라 추종자들의 발걸음을 잡아끈다. 직원은 고급 아틀리에의 유니폼이라 할 수 있는 흰색 가운을 입고 차분한 분위기의 매장에서 고객을 응대한다. 과감한 남녀 의상이 전시된 공간에는 흰 덮개로 가려진 가구가 비치되어 있고 그 뒤에는 트롱프뢰유(trompe-l'oeil, 실물로 착각하게 만드는 그림) 벽지가 배경 역할을 하고 있다. 이 개념

Maison Margiela
PARIS

미술 같은 공간은 1988년 벨기에 출신의 디자이너 마틴 마르지엘라에 의해 설립된 마르
지엘라 하우스가 겉만 번지르르한 패션 트렌드를 돌파해온 방식을 보여준다. 마르지엘라
의 디자인은 표현에 있어서 패션의 원형을 해체하는 단색을 선호한다. 2002년에 마르지
엘라는 렌조 로소가 설립한 디젤(Diesel, 이탈리아의 캐주얼 패션 브랜드)의 지주회사인
온리 더 브레이브에 브랜드를 매각한 후 2009년에 이곳을 떠났고, 그 후 패션계의 악동
인 존 갈리아노가 그 자리를 대신했다.

드보브 에 갈레

Debauve & Gallais

파리 7구 생 페레 가 30번지

초콜릿 전문 업체인 드보브 에 갈레가 만드
는 모든 상자에는 이 브랜드의 근엄한 황금
문장이 새겨져 있다. 문장의 중앙에는 드보
브 에 갈레의 상징인 푸른색 타원형이 있고
그 위에 붓꽃 모양 무늬가 있으며 그에 어울
리는 푸른색 리본이 묶인다. 1800년에 설
립된 드보브 에 갈레는 200년 이상 최고급
프랑스 초콜릿을 만들어 왔다는 자부심을
갖고 있다. 파리 좌안의 생 페레 가에 있는
황홀한 매장을 방문해 피스톨 드 마리 앙투
아네트의 맛을 보자. 피스톨 드 마리 앙투
아네트는 앙투아네트 왕비를 기념하는 동
전 초콜릿이다. 마리 앙투아네트가 약과 함
께 먹을 수 있도록 왕실 약사인 술피스 드
보브가 이 초콜릿을 만들었다고 전해진다.
매장의 곡선형 목재 판매대에는 그곳을 대
표하는 트러플부터 봉봉 오 쇼콜라까지 온
갖 형태와 향을 가진 거부할 수 없는 초콜
릿들이 전시되어 있다. 자신의 취향에 따라
초콜릿을 선택하거나 황홀한 선물 상자에
담긴 제품을 골라 살 수도 있다.

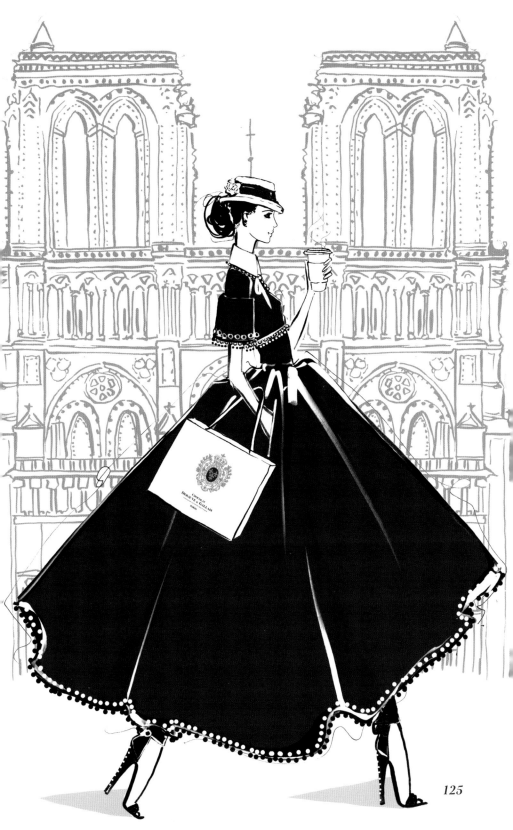

125

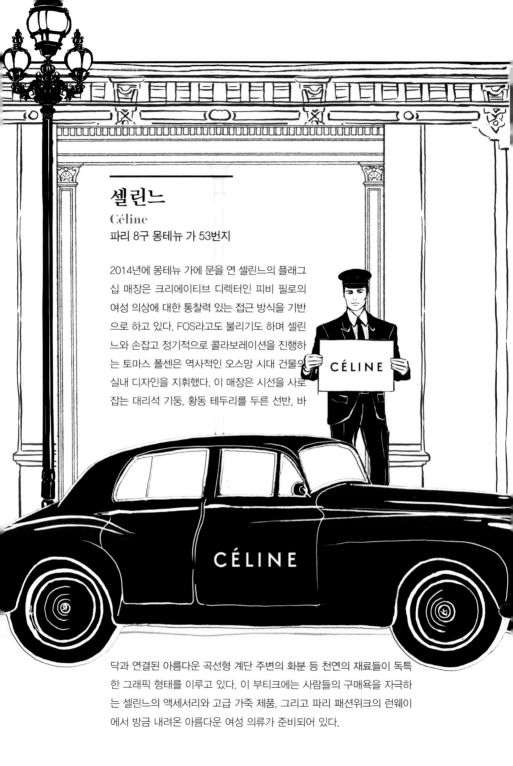

셀린느

Céline

파리 8구 몽테뉴 가 53번지

2014년에 몽테뉴 가에 문을 연 셀린느의 플래그
십 매장은 크리에이티브 디렉터인 피비 필로의
여성 의상에 대한 통찰력 있는 접근 방식을 기반
으로 하고 있다. FOS라고도 불리기도 하며 셀린
느와 손잡고 정기적으로 콜라보레이션을 진행하
는 토마스 폴센은 역사적인 오스망 시대 건물의
실내 디자인을 지휘했다. 이 매장은 시선을 사로
잡는 대리석 기둥, 황동 테두리를 두른 선반, 바

닥과 연결된 아름다운 곡선형 계단 주변의 화분 등 천연의 재료들이 독특
한 그래픽 형태를 이루고 있다. 이 부티크에는 사람들의 구매욕을 자극하
는 셀린느의 액세서리와 고급 가죽 제품, 그리고 파리 패션위크의 런웨이
에서 방금 내려온 아름다운 여성 의류가 준비되어 있다.

리브레리 갈리그나니

Librairie Galignani
파리 1구 리볼리 가 224번지

유명 서점인 리브레리 갈리그나니의 벽을 따라 줄지어 서 있는 짙은 목재 책장에는 프랑스어와 영어로 된 책들이 꽂혀 있다. 갈리그나니의 역사는 인쇄업자가 인쇄기를 최초로 도입했던 1520년의 베네치아로 거슬러 올라간다. 후대의 지오바니 안토니오 갈리그나니는 베네치아에서 파리로 옮겨 사업을 정착시키고 1801년에 비비엔느 가에 가게를 열었다. 그곳은 유럽에서 영어 서적을 전문적으로 취급한 최초의 서점이었다. 1856년에 갈리그나니는 현재의 주소지인 리볼리 가로 이전했다. 이 최고급 서점은 20세기에 들어서면서 출판업에서는 손을 뗐으나 하락세를 탈 조짐은 거의 보이지 않는다. 파리 1구의 한복판에 위치한 갈리그나니는 튈르리 공원 맞은편 리볼리 가의 우아한 차양 아래서 관광객, 문학 애호가, 아트북 전문가들을 꾸준히 불러들이고 있다.

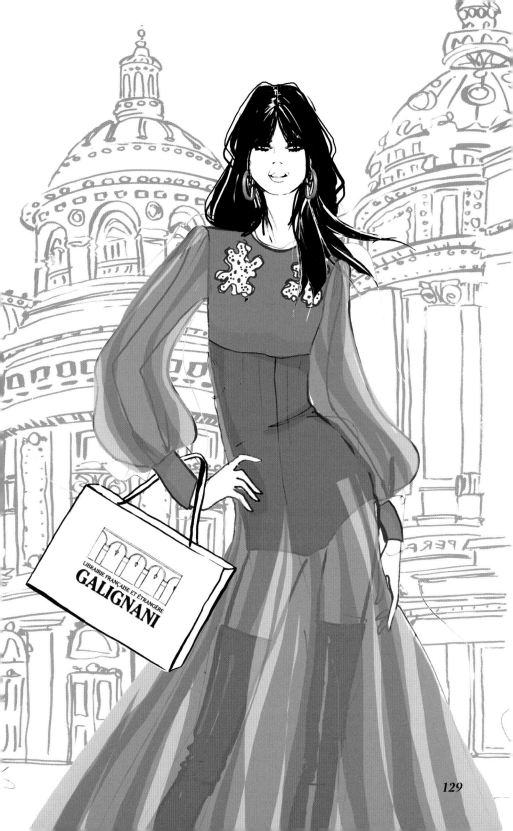

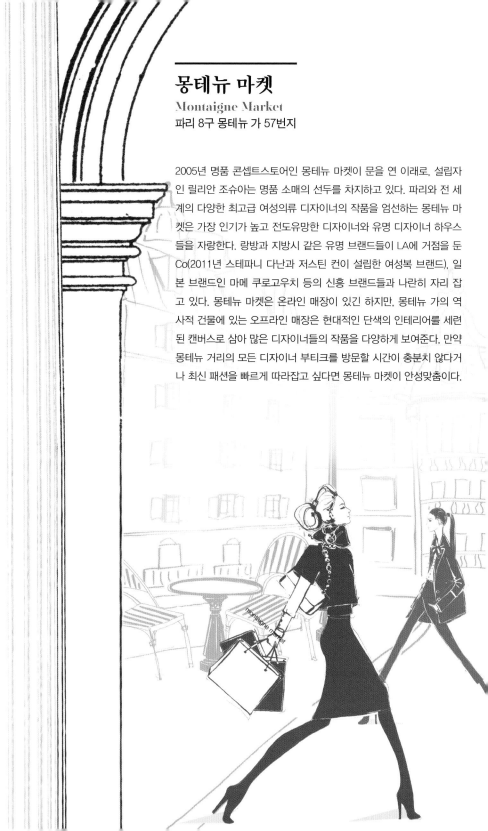

몽테뉴 마켓
Montaigne Market
파리 8구 몽테뉴 가 57번지

2005년 명품 콘셉트스토어인 몽테뉴 마켓이 문을 연 이래로, 설립자인 릴리안 조슈아는 명품 소매의 선두를 차지하고 있다. 파리와 전 세계의 다양한 최고급 여성의류 디자이너의 작품을 엄선하는 몽테뉴 마켓은 가장 인기가 높고 전도유망한 디자이너와 유명 디자이너 하우스들을 자랑한다. 랑방과 지방시 같은 유명 브랜드들이 LA에 거점을 둔 Co(2011년 스테파니 다난과 저스틴 컨이 설립한 여성복 브랜드), 일본 브랜드인 마메 쿠로고우치 등의 신흥 브랜드들과 나란히 자리 잡고 있다. 몽테뉴 마켓은 온라인 매장이 있긴 하지만, 몽테뉴 가의 역사적 건물에 있는 오프라인 매장은 현대적인 단색의 인테리어를 세련된 캔버스로 삼아 많은 디자이너들의 작품을 다양하게 보여준다. 만약 몽테뉴 거리의 모든 디자이너 부티크를 방문할 시간이 충분치 않다거나 최신 패션을 빠르게 따라잡고 싶다면 몽테뉴 마켓이 안성맞춤이다.

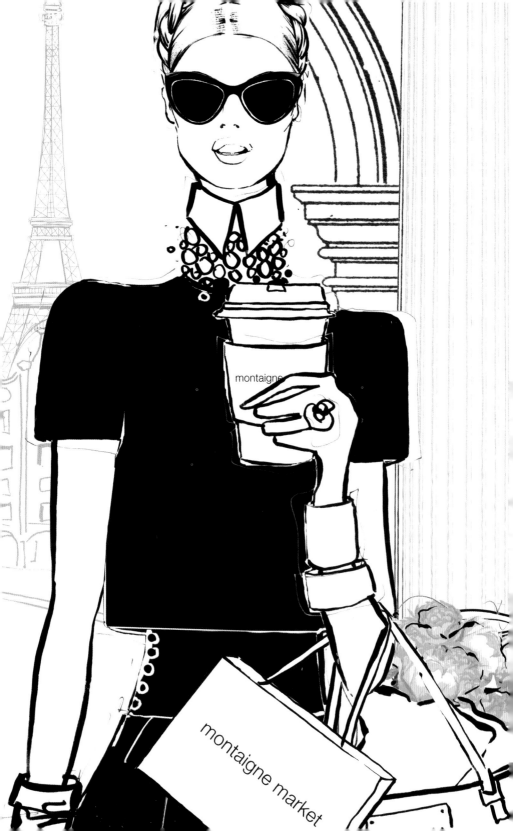

겐조
Kenzo
파리 6구 렌 가 60-62번지

겐조 다카다가 1970년에 겐조를 설립한 이래
이 브랜드는 색채와 프린트의 동의어로 사용
되어 왔다. 매장 역시 발랄한 색채를 사용해
다채로운 요소들을 한데 묶는다. 현재는 오프
닝 세레모니의 캐롤 림과 움베르토 레온의 지
휘 아래 겐조의 이름이 되살아나면서 새로운
시대로 접어들고 있다.

이미 패션 시장에 정통한 전문가로 명성을 쌓
아온 이 역동적인 듀오가 수많은 콜레보레이
션과 행사에 집중하면서 겐조는 패션계의 선
두 자리를 공고히 지키고 있다. 예술가인 마우
리치오 카텔란과 공동으로 자체 잡지인 〈겐진〉
을 발행하거나 거대한 패션 브랜드인 H&M에
제품을 공급하는 등 겐조는 여전히 다방면에
서 기세를 올리고 있다.

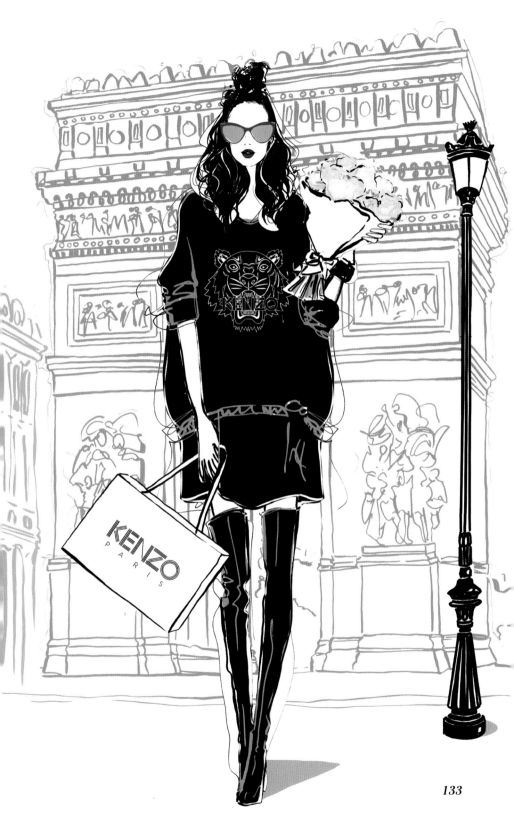

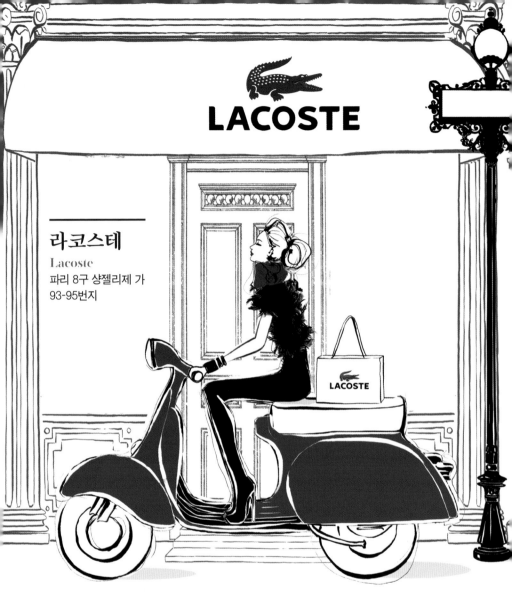

라코스테
Lacoste

파리 8구 샹젤리제 가
93-95번지

라코스테라는 브랜드의 시작은 코트에서 '악어'로 불렸던 프랑스 출신 테니스 선수 르네 라코스테이다. 르네는 그 별명을 기념하는 의미로 자신의 유니폼 상의에 악어 로고를 자그맣게 수놓았고 그것이 그의 상징이 되었다. 그가 은퇴 후 앙드레 질리에와 손을 잡고 라 쉬미즈 라코스테라는 회사를 설립해 지금과 같은 세계적인 패션 브랜드가 되었다. 라코스테는 르네가 테니스 코트를 지배했던 '광란의 20년대'의 스포츠 정신을 담고 있었다. 라코스테를 떠올리면 흰색 폴로셔츠와 테니스화가 생각난다. 라코스테는 지금도 세계적인 선수들의 의상을 책임지고 있으며 전 세계에 수많은 추종자와 매장을 확산시켜 나가고 있다. 샹젤리제 거리에 있는 플래그십 매장은 그 어느 것 하나 실망감을 주지 않으며 안으로 들어서는 순간 우리를 테니스 코트로 데려간다.

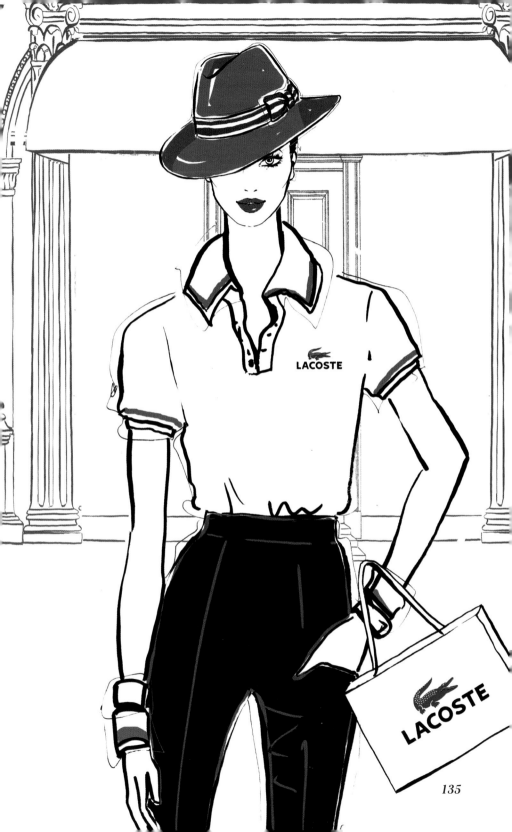

03

호텔

로텔

L'Hotel

파리 6구 보자르 가 13번지

파리의 5성 호텔 중 가장 작은 규모임을 자랑으로 내세우는 로텔은 20개의 객실 모두가 은밀한 부두아르(boudoir, 여성용 거실이나 살롱, 혹은 개인 침실을 의미) 스타일이다. 원래 알자스 호텔이라고 불렸던 이곳은 극작가이자 소설가였던 멋쟁이 오스카 와일드의 마지막 거처로 알려져 있다. 자크 가르시아가 보헤미안적 화려함에 대한 오마주로 디자인했던 실내장식, 식사는 물론 견학도 가능한 미슐랭 식당으로 거장 오스카 와일드에게 바치는 르 레스토랑 등 로텔은 모든 면에서 좌안의

문학적 유산을 기리고 있다. 이 최고급 호텔은 생제르맹 데 프레 지구에 위치해 있으며 주변에는 근사한 갤러리와 부티크가 즐비하고 화려한 패션이 흘러넘친다. 그럼에도 불구하고 로텔의 스파와 식당을 두고 밖으로 나가기는 쉽지 않다. 이 호텔에는 고객 전용의 터키식 목욕탕과 한증탕이 있는데 투숙객은 이곳에서 긴장을 풀기도 하고 또 가끔은 약간의 창의적인 영감을 얻기도 한다.

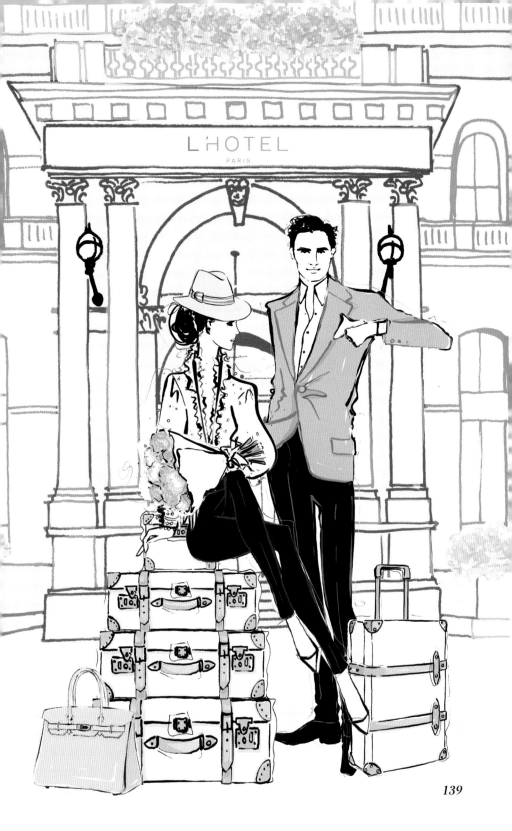

호텔 플라자 아테네

Hôtel Plaza Athénée
파리 8구 몽테뉴 가 25번지

에펠탑의 숨 막히는 경관이 눈앞에 펼쳐지는 파리의 플라자 아테네는 몽테뉴 가의 디올 아틀리에가 인접한 오트 쿠튀르의 심장부에 위치해 있다(66쪽 참조). 플라자 아테네의 전면에 보이는 화려한 발코니들은 빨간 꽃이 가득한 화분으로 장식되어 있는데, 이곳은 드라마 〈섹스 앤 더 시티〉에서 캐리 브래드쇼가 파리에 잠시 머무는 동안 지냈던 곳으로 유명하다. 그 색감은 강렬한 붉은색이 칠해진 레스토랑의 좌석과 창문의 차양을 지나 호텔의 공용 공간으로 이어진다. 플라자 아테네 내의 전용 스파와 트리트먼트 센터인 디올 엥스티튜(20쪽 참조)는 반드시 방문해야 할 곳이다. 위대한 디자이너의 클래식 모더니즘에서 영감을 받은 이 호텔은 단골 패션 애호가들의 활력을 되찾아주는 장소이기도 하다.

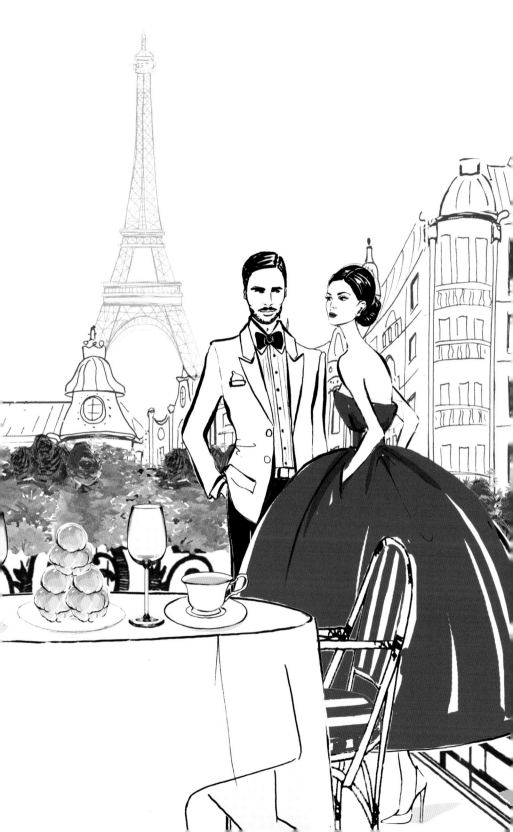

페닌슐라 파리
The Peninsula Paris
파리 16구 클레베르 가 19번지

위풍당당한 외관부터 흑백의 세련된 유니폼이 돋보이는 호텔 직원에 이르기까지 페닌슐라는 '마제스틱 호텔'로 불리며 파리의 보헤미안들이 즐겨 찾던 광란의 20년대 이후 호텔계의 대들보 역할을 해왔다. 어느새 시간이 많이 흘러 그곳의 현신인 페닌슐라는 마제스틱의 원래 공간 대부분을 그대로 유지하고 있다. 오트 쿠튀르에서 영감을 받은 페닌슐라의 화려한 미적 감각이 모든 세부 요소에서 발견된다. 철제와 유리로 만든 출입문 안으로 들어서면, 유리 주문 제작업체 라스비트가 만든 '춤추는 나뭇잎'이라는 놀라운 유리 설치 작품이 로비를 아름답게 장식하고 손님들을 맞이한다. 또한 건물 전체에 일관되게 역사적인 요소들과 현대적 스타일이 어우러져 나타난다. 옥상에는 페닌슐라의 테라스 레스토랑이자 바인 루아조 블랑이 있는데, 이곳에서는 오스망 남작이 남긴 파리와 에펠탑의 숨 막히는 풍광을 볼 수 있다.

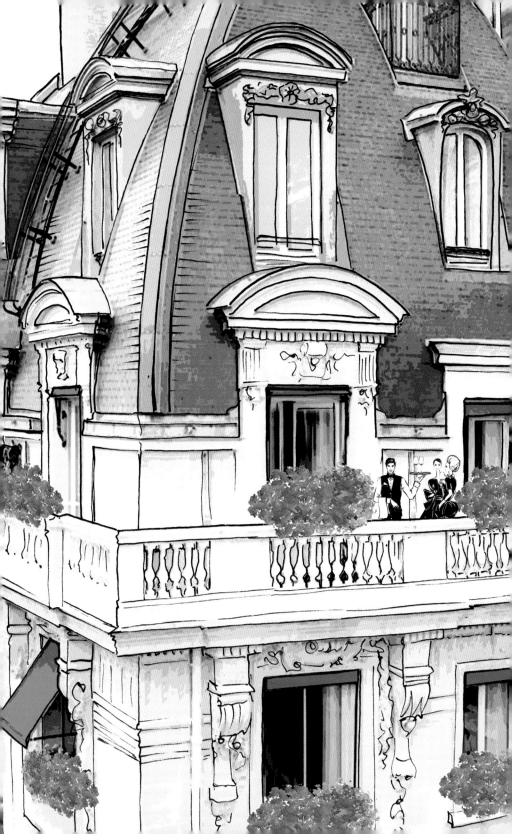

파리 포시즌스 호텔 조지 V

Four Seasons Hotel George V. Paris

파리 8구 조지 가 31번지

포시즌스 호텔 조지 V 파리가 들어선 건물은 영국 왕 조지 5세를 기리기 위해 1928년에 지은 것이다. 그러다 1999년, 이곳에 포시즌스 호텔이 들어서면서 테피스트리와 그림, 다양한 조각과 예술품이 가득한 18세기의 호사스러운 실내장식을 갖추게 되었다. 대리석이 깔린 멋진 안뜰과 식사 공간에는 유명 플로리스트이자 이 호텔의 예술감독인 제프 레섬의 화훼 작품들이 줄지어 늘어서 있다. 레섬이 패션 쪽에 전념해준 덕분에 2013년 파리 패션위크 기간 동안에는 이곳에서 디자이너 엘리 사브의 환상적인 오트 쿠튀르 전시회를 주최할 수 있었고, 이곳의 화려한 공간들은 엘리 사브의 빛나는 작품들을 위한 웅장한 배경이 되어주었다.

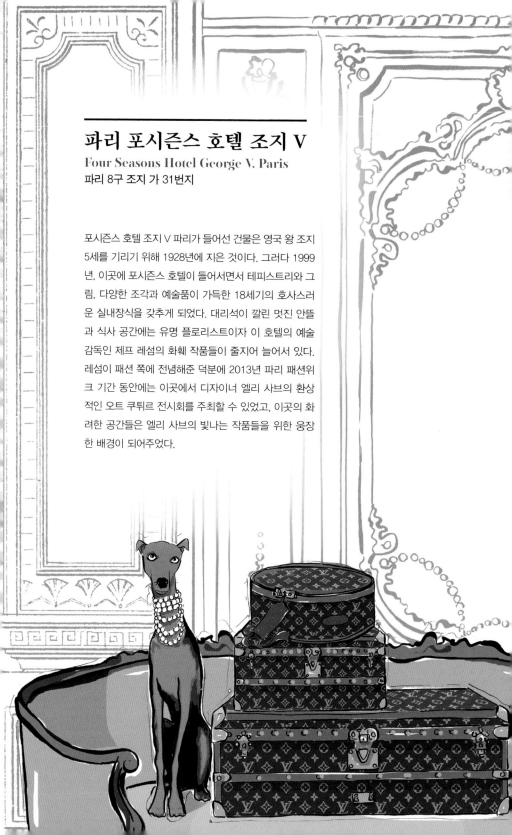

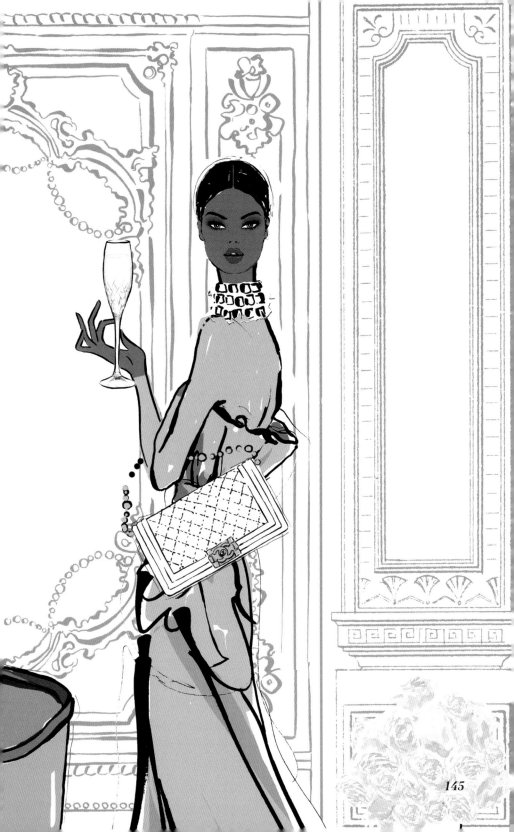

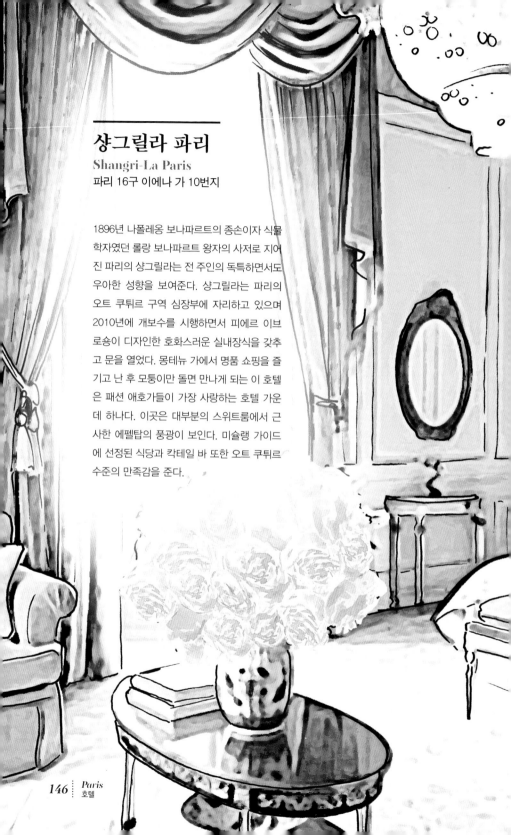

샹그릴라 파리

Shangri-La Paris
파리 16구 이에나 가 10번지

1896년 나폴레옹 보나파르트의 종손이자 식물
학자였던 롤랑 보나파르트 왕자의 사저로 지어
진 파리의 샹그릴라는 전 주인의 독특하면서도
우아한 성향을 보여준다. 샹그릴라는 파리의
오트 쿠튀르 구역 심장부에 자리하고 있으며
2010년에 개보수를 시행하면서 피에르 이브
로숑이 디자인한 호화스러운 실내장식을 갖추
고 문을 열었다. 몽테뉴 가에서 명품 쇼핑을 즐
기고 난 후 모퉁이만 돌면 만나게 되는 이 호텔
은 패션 애호가들이 가장 사랑하는 호텔 가운
데 하나다. 이곳은 대부분의 스위트룸에서 근
사한 에펠탑의 풍광이 보인다. 미슐랭 가이드
에 선정된 식당과 칵테일 바 또한 오트 쿠튀르
수준의 만족감을 준다.

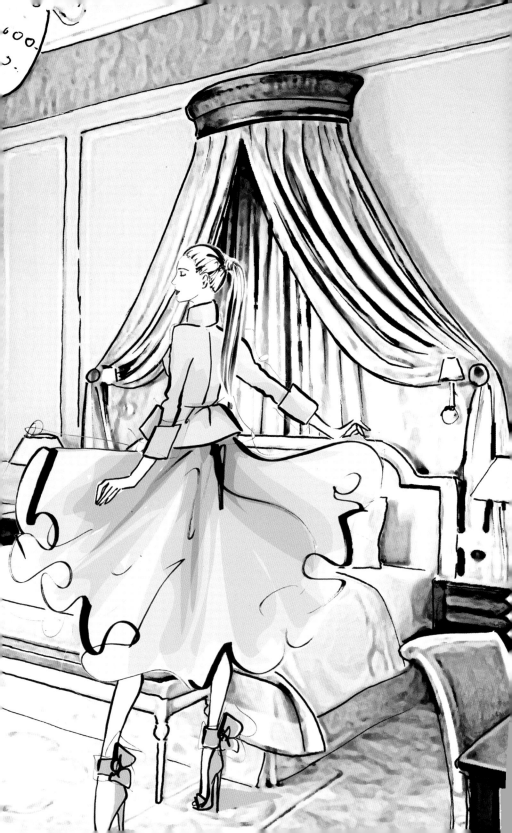

호텔 드 크리용

Hôtel de Crillon

파리 8구 콩코르드 광장 10번지

콩코르드 광장에 우뚝 솟아 있는 호텔 드 크리용은 1758년에 건축된 이후 지금까지 파리의 랜드마크 역할을 해 왔으며, 이름 역시 크리용 백작의 사저 시절에서 유래했다. 이 호텔은 1909년 개인 저택에서 화려한 숙박시설로 탈바꿈했지만, 놀랍도록 아름다운 신고전주의 풍의 외관에서 오스망 남작의 유산인 장엄했던 거리 풍경을 분명하게 볼 수 있다. 또한 이 건물은 프랑스 혁명부터 나폴레옹 제국까지 격변하는 파리의 역사를 조용히 지켜봐 왔다. 2013년에 건축가 리샤르 마르티네의 감독 하에 진행된 개보수 작업에는 건축적 · 문화적 상징으로서 이 호텔의 역사적 비중이 반영되었다. 칼 라거펠트가 스위트룸을 디자인하고 있다는 소문이 돌면서 2017년 7월의 재개장은 엄청난 기대를 받기도 했다.

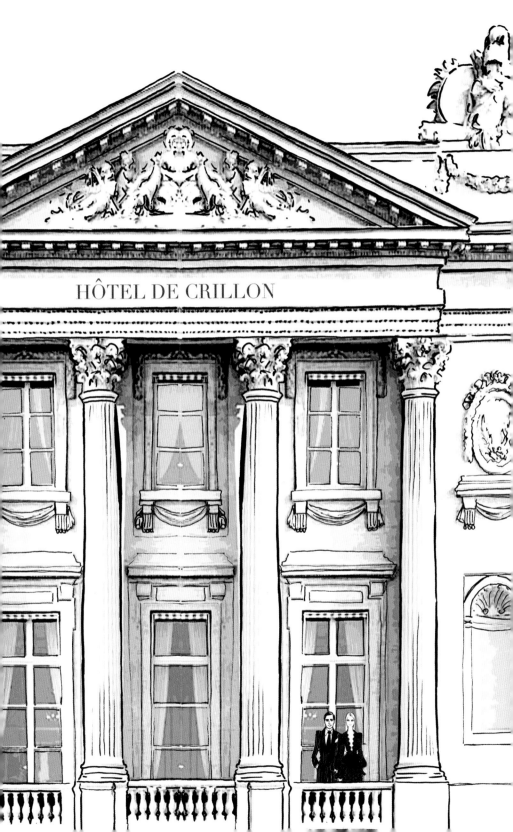

HÔTEL DE CRILLON

르 뫼리스
Le Meurice
파리 1구 리볼리 가 228번지

르 뫼리스는 파리 최고의 호화 호텔 가운데 하나로 1835년 문을 연 이후 5성급 호텔의 품격으로 손님들을 만족시켜 왔다. 리볼리 대로에서 튈르리 공원을 내려다보며 서 있는 르 뫼르스 호텔은 금박을 입힌 거울과 장중한 그림으로 장식한 호화로운 루이 16세 스타일의 인테리어부터 프랑스의 산업 디자이너 필립 스탁이 호텔 내 여러 공간과 레스토랑에 가미한 현대적 해석까지 숙박시설에 있어 최고 중의 최고를 보여준다. 또 이 호텔의 식당인 르 달리는 카탈루냐에서 영향을 받은 메뉴로 르 뫼리스의 단골이었던 살바도르 달리를 기리고 있다. 르 뫼리스는 문화, 예술과의 긴밀한 연계를 위해 뫼리스 현대예술상을 제정하고 해마다 시상식을 열어 프랑스는 물론 세계의 예술가를 격려한다.

만다린 오리엔탈, 파리
Mandarin Oriental Paris
파리 1구 생토노레 가 251번지

5성급 호텔 중 도심 벌집을 장식물의 일부로 내세울 수 있는 곳은 거의 없지만, 요리사 티에리 막스가 지휘하는 만다린 오리엔탈의 옥상 정원에는 벌떼의 보금자리가 있다. 이곳의 벌들은 미슐랭 가이드에 선정된 레스토랑과 황홀한 매력의 케이크점에 꿀을 공급한다. 파리가 내려다보이는 만다린 오리엔탈의 옥상 정원에서는 근처의 루브르 박물관, 튈르리 공원, 방돔 광장의 놀라운 풍광이 눈앞에 펼쳐진다.

호텔 내부 공간들은 빛이 가득하고 통풍이 잘 되는데, 이는 고전적인 절제미를 의미하는 '적을수록 풍요롭다'는 접근법을 실내장식에 적용한 결과다. 만다린 오리엔탈은 부티크가 줄지어 서 있는 생토노레 가의 최고급 패션 지구 중심부에 있다. 무엇보다 파리를 상징하는 많은 랜드마크들과 예술 기관들이 걸어서 갈 수 있을 만큼 가까이 있다. 하지만 아무리 가깝다 하더라도 도심 속 오아시스 같은 만다린 오리엔탈 밖으로 나가기는 쉽지 않을 것이다.

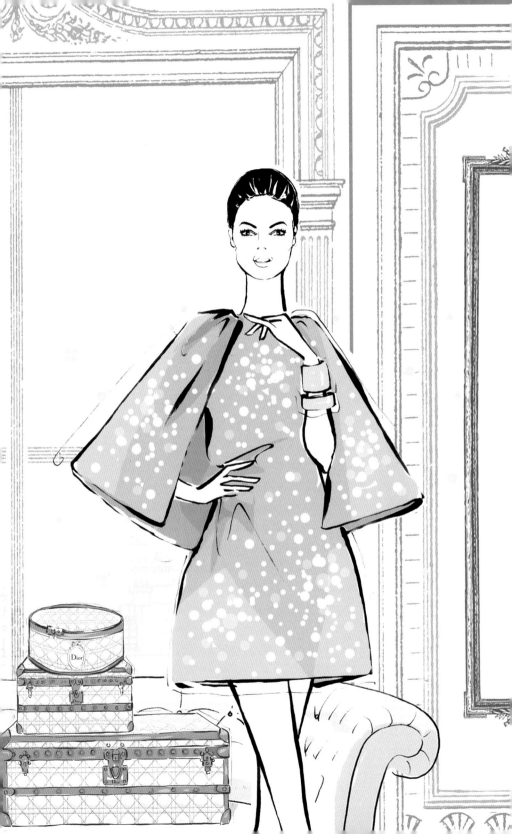

웨스틴 호텔 파리-방돔
The Westin Paris-Vendôme
파리 1구 카스틸리오네 가 3번지

방돔 광장은 대단히 상징적인 장소로 코코 샤넬이 매일 이곳을 가로질러 자신의 아틀리에로 갔던 일화는 유명하다. 이 광장에서 이름을 따온 웨스틴 호텔은 멋을 아는 여행자들에게 인기 있는 곳이다. 반짝거리는 금장 인테리어, 특히 제2제정 시대 스타일로 화려하게 장식된 연회장 나폴레옹과 임페리얼의 인테리어에는 매혹될 수밖에 없다. 웨스틴의 많은 스위트룸에서는 파리와 에펠탑이 만드는 장관을 볼 수 있으며, 호텔의 멋진 식당과 바도 우리의 기대에 어긋나지 않는다. 근방의 부티크들을 돌아본 뒤에는 야외에 자리한 라 테라스에서 칵테일 한 잔으로 피로를 푸는 것도 좋다. 라 테라스는 웨스틴의 르 퍼스트 레스토랑 바깥쪽에 마련된 멋진 야외 식당으로 중앙의 분수대가 시선을 사로잡는데, 하루 종일 쇼핑을 한 후 휴식을 취하기에 더할 나위 없이 완벽한 곳이다.

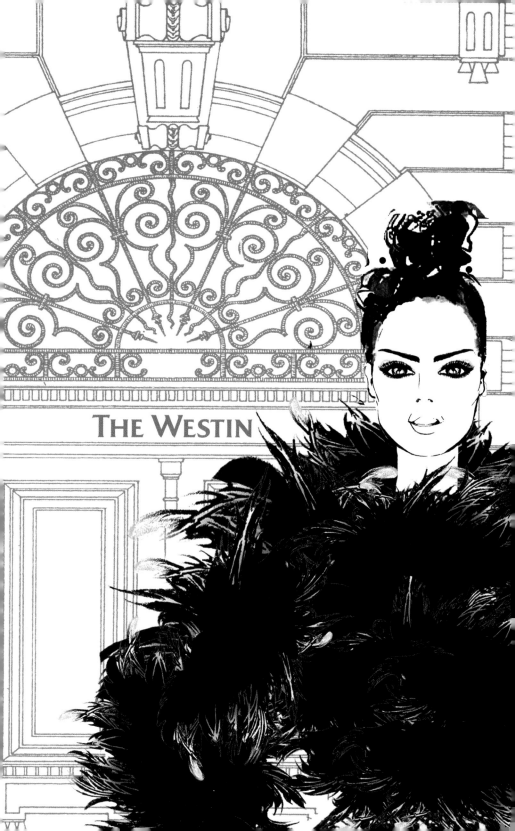

라 메종 파바르
La Maison Favart
파리 2구 마리보 가 5번지

파리 극장가에 자리 잡은 라 메종 파바르는 호화로운 호텔들 속에서 고풍스러운 부티크 호텔로서 개성을 자랑한다. 파바르라는 이름은 이곳에 살면서 근처 극장인 오페라 코미크에서 일했던 파바르 부부의 이름을 따서 지은 것이다. 실내장식은 그 두 사람을 기리기 위해 화려한 18세기 스타일로 꾸며져 있다. 눈을 뗄 수 없는 로코코 스타일 벽지에는 시골 풍경이 묘사되어 있는데, 이것은 아늑한 실내를 장식하고 있는 정갈한 가구와 예술품의 극적인 배경이 되어준다. 또한 빨간색, 보라색, 파란색을 사용해 전통적인 프랑스 스타일에 현대적인 분위기를 더하는 등 색채를 절묘하게 조합해 과감하게 활용한다.

생 젬스 파리
Saint James Paris
파리 16구 부조 가 43번지

파리 좌안 16구에 위치한 생 젬스 파리는 부조 가에 들어서는 순간 기분 좋은 놀라움을 제공한다. 1892년에 지어진 이 호텔은 부조 가의 역사를 반영하고 있으며, 제2 제정시대 스타일과 그 이후에 등장한 디자인 양식의 다양한 요소를 한데 섞어 놓았다. 호텔의 실내장식을 풍성하고 신비로운 볼거리로 만드는 얼룩말 흉상, 장난스럽게 그려진 벽지, 사치스러운 샹들리에 등의 기이한 세부 장식들을 보다가 길을 잃을 수도 있다. 호사를 누려보고 싶다면 생 젬스 파리 내의 스파인 겔랑을 추천한다. 겔랑에도 호텔의 부두아르 스타일이 그대로 이어지면서 동서양의 요소들을 화려한 장식과 결합하고 있다. 그에 더해 두 개의 터키탕까지 보유하고 있다.

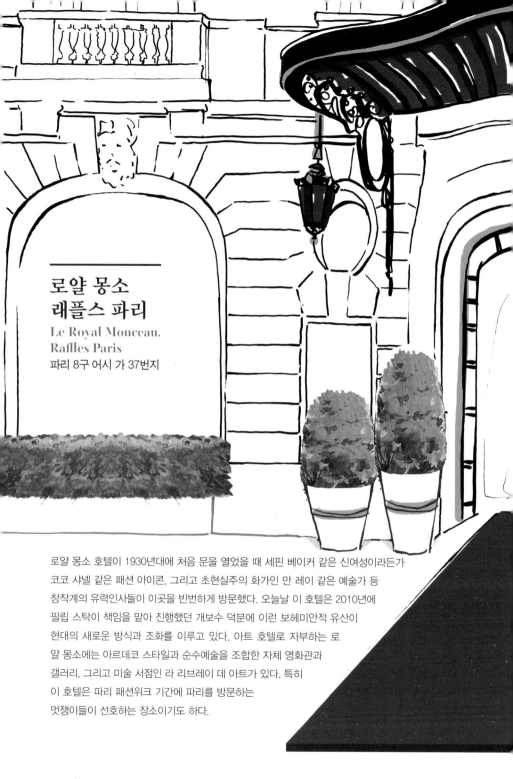

로얄 몽소
래플스 파리
Le Royal Monceau,
Raffles Paris
파리 8구 어시 가 37번지

로얄 몽소 호텔이 1930년대에 처음 문을 열었을 때 세핀 베이커 같은 신여성이라든가
코코 샤넬 같은 패션 아이콘, 그리고 초현실주의 화가인 만 레이 같은 예술가 등
창작계의 유력인사들이 이곳을 빈번하게 방문했다. 오늘날 이 호텔은 2010년에
필립 스탁이 책임을 맡아 진행했던 개보수 덕분에 이런 보헤미안적 유산이
현대의 새로운 방식과 조화를 이루고 있다. 아트 호텔로 자부하는 로
얄 몽소에는 아르데코 스타일과 순수예술을 조합한 자체 영화관과
갤러리, 그리고 미술 서점인 라 리브레이 데 아트가 있다. 특히
이 호텔은 파리 패션위크 기간에 파리를 방문하는
멋쟁이들이 선호하는 장소이기도 하다.

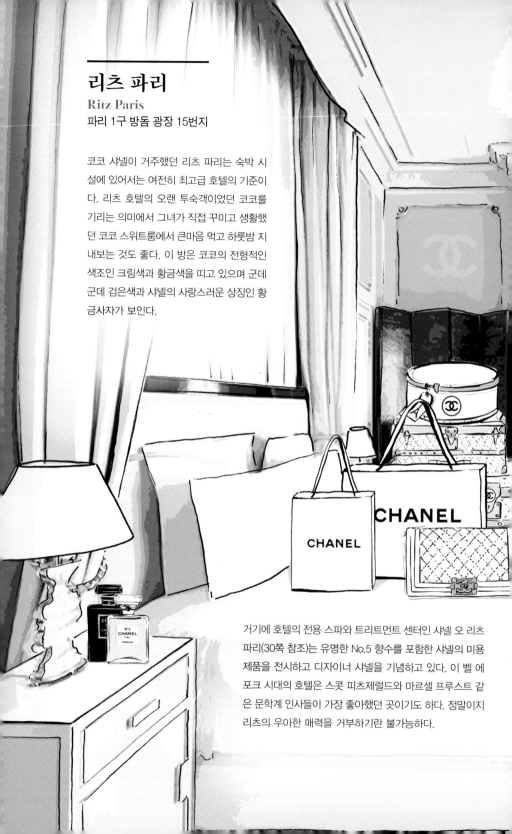

리츠 파리
Ritz Paris
파리 1구 방돔 광장 15번지

코코 샤넬이 거주했던 리츠 파리는 숙박 시설에 있어서는 여전히 최고급 호텔의 기준이다. 리츠 호텔의 오랜 투숙객이었던 코코를 기리는 의미에서 그녀가 직접 꾸미고 생활했던 코코 스위트룸에서 큰마음 먹고 하룻밤 지내보는 것도 좋다. 이 방은 코코의 전형적인 색조인 크림색과 황금색을 띠고 있으며 군데군데 검은색과 샤넬의 사랑스러운 상징인 황금사자가 보인다.

거기에 호텔의 전용 스파와 트리트먼트 센터인 샤넬 오 리츠 파리(30쪽 참조)는 유명한 No.5 향수를 포함한 샤넬의 미용 제품을 전시하고 디자이너 샤넬을 기념하고 있다. 이 벨 에포크 시대의 호텔은 스콧 피츠제럴드와 마르셀 프루스트 같은 문학계 인사들이 가장 좋아했던 곳이기도 하다. 정말이지 리츠의 우아한 매력을 거부하기란 불가능하다.

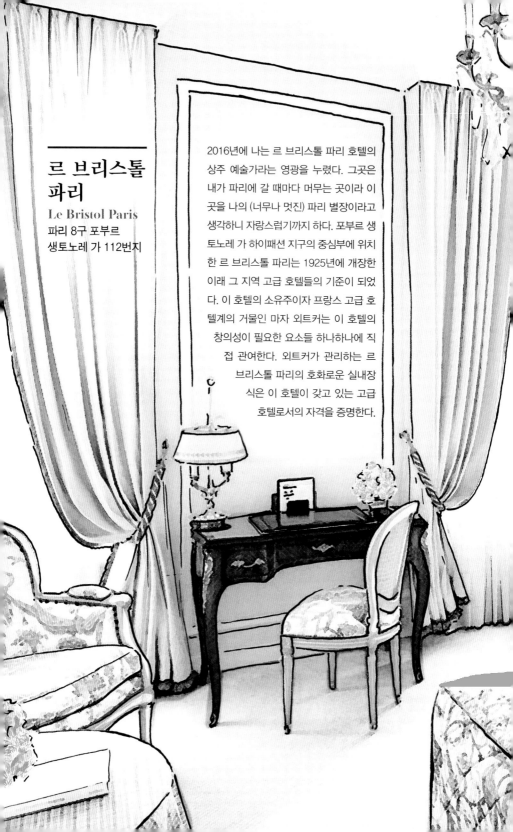

르 브리스톨 파리

Le Bristol Paris

파리 8구 포부르
생토노레 가 112번지

2016년에 나는 르 브리스톨 파리 호텔의 상주 예술가라는 영광을 누렸다. 그곳은 내가 파리에 갈 때마다 머무는 곳이라 이곳을 나의 (너무나 멋진) 파리 별장이라고 생각하니 자랑스럽기까지 하다. 포부르 생토노레 가 하이패션 지구의 중심부에 위치한 르 브리스톨 파리는 1925년에 개장한 이래 그 지역 고급 호텔들의 기준이 되었다. 이 호텔의 소유주이자 프랑스 고급 호텔계의 거물인 마자 외트커는 이 호텔의 창의성이 필요한 요소들 하나하나에 직접 관여한다. 외트커가 관리하는 르 브리스톨 파리의 호화로운 실내장식은 이 호텔이 갖고 있는 고급 호텔로서의 자격을 증명한다.

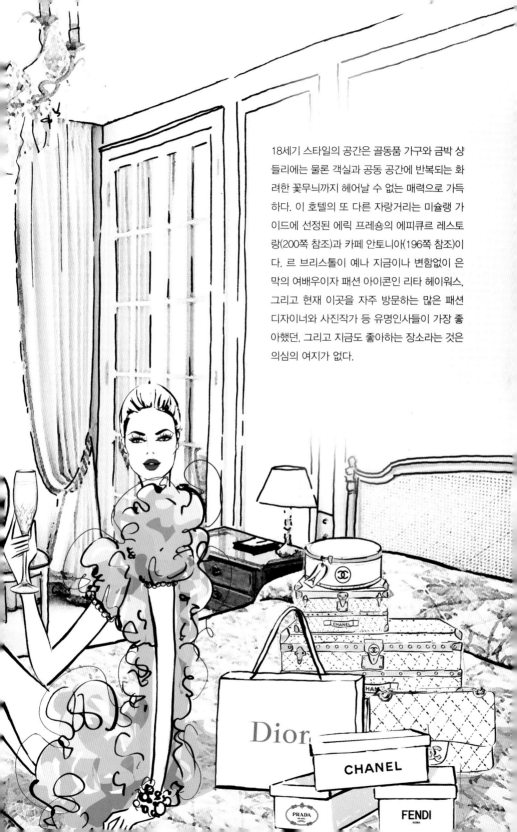

18세기 스타일의 공간은 골동품 가구와 금박 샹들리에는 물론 객실과 공동 공간에 반복되는 화려한 꽃무늬까지 헤아릴 수 없는 매력으로 가득하다. 이 호텔의 또 다른 자랑거리는 미슐랭 가이드에 선정된 에릭 프레숑의 에피큐르 레스토랑(200쪽 참조)과 카페 안토니아(196쪽 참조)이다. 르 브리스톨이 예나 지금이나 변함없이 은막의 여배우이자 패션 아이콘인 리타 헤이워스, 그리고 현재 이곳을 자주 방문하는 많은 패션 디자이너와 사진작가 등 유명인사들이 가장 좋아했던, 그리고 지금도 좋아하는 장소라는 것은 의심의 여지가 없다.

호텔 코스테

Hôtel Costes

파리 1구 생토노레 가 239-241번지

1995년에 장 루이 코스테와 자크 가르시아가 호텔 코스테의 개보수 작업을 진행하면서 벨 에포크와 부두아르가 접목된 스타일로 이 호텔에 독특한 보헤미안적 감성을 더했고, 그 분위기는 호텔의 개방된 공간에서 개인 공간까지 확장되었다. 하지만 호텔 코스테가 명성을 얻게 된 것은 그곳의 바 덕분이다. 1층을 차지하고 있는 코스테의 유명한 칵테일 바는 붉은 조명에 싸인 통로와 거부할 수 없는 칵테일로 고고한 분위기를 풍긴다. 또한 호화로운 식당 분위기 덕분에 빅토리아 베컴부터 비욘세까지 패션계 최고 스타들이 이곳을 즐겨 찾고 있어, 마성의 음료와 유명인사들을 만날 수 있는 것만으로도 방문할 가치가 있다.

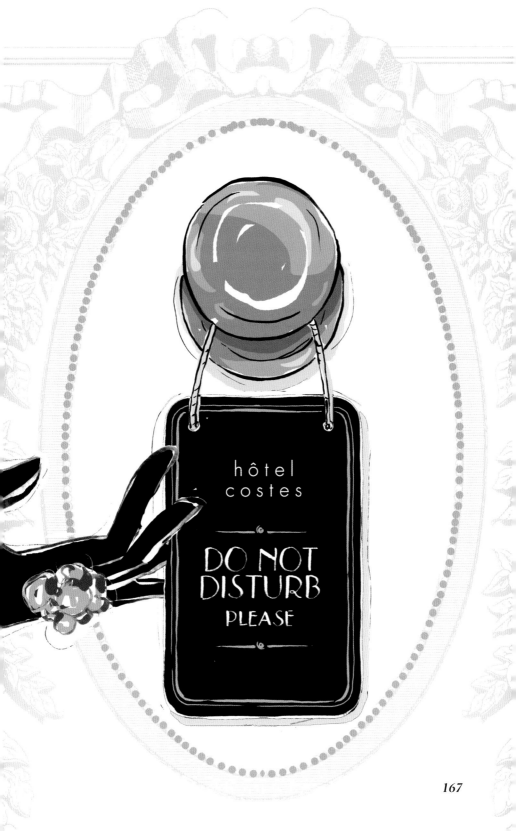

04

─

레스토랑

─

안젤리나

Angelina

파리 1구 리볼리 가 226번지

파리에 본점을 두고 있는 안젤리나의 거부할 수
없는 핫초콜릿은 안젤리나가 1903년 처음 문
을 연 이후 지금까지 대중의 사랑을 받아왔다.
코코 샤넬 또한 팬으로 자주 드나들었다는 안
젤리나는 지금도 여전한 명성을 유지하면서 전
세계로 뻗어나가고 있다. 리볼리 가의 튈르리
공원 맞은편에 있는 안젤리나는 매장에 들어서
는 순간 시공을 거슬러 벨 에포크 시대에 와 있
는 듯한 느낌을 준다. 머랭, 크림, 밤반죽으로
만든 버미첼리(스파게티보다 가늘고 긴 일종의
국수)가 들어 있는 고급스러운 몽블랑부터 소
박하지만 고전적인 초콜릿 에클레어 케이크까
지 각별히 공들인 페이스트리와 달콤한 메뉴들
은 누구도 거부할 수 없다. 그중에서도 나는 파
리의 추운 겨울날 마시는 안젤리나의 진하고 부
드러운 핫초콜릿을 가장 좋아한다. 현재 안젤리
나는 도쿄에서 두바이까지 전초기지를 확장해
세계적인 성공을 거두면서 파리의
맛을 조금씩 세계에 전하고 있다.

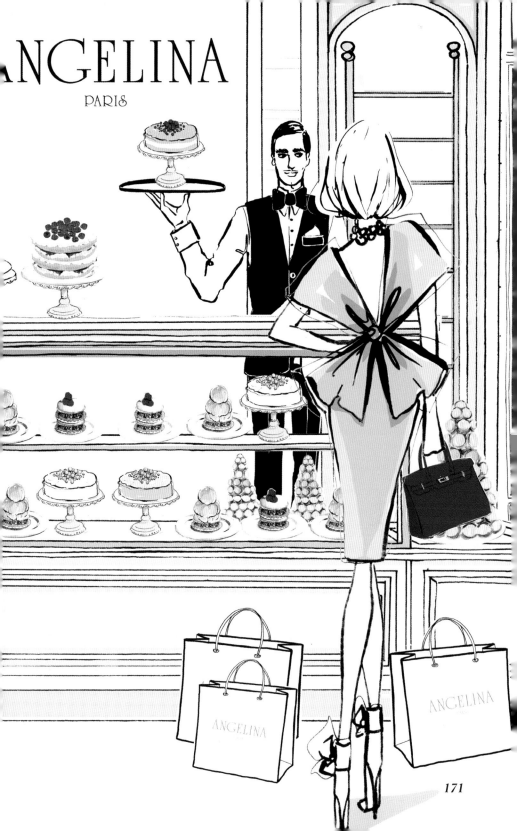

더 레스토랑 & 더 테라스
The Restaurant and The Terrace
파리 1구 생토노레 가 239-241번지
호텔 코스테

호텔 코스테 내 식당인 더 레스토랑과 더 테라스의 부드러운 촛불과 고혹적인 분위기에 한껏 빠져보는 것도 좋다. 디자이너 자크 가르시아는 코스테의 창립 공신인 장 루이, 길버트 코스테와 손잡고 나폴레옹 시대의 호화로운 인테리어로 이런 분위기를 연출했다. 왁자하지만 압도적인 세련미를 자랑하는 코스

테의 감성은 음식에도 이어지는데, 베르네이스 소스를 곁들인 블랙 앵거스 그릴드 필레처럼 프랑스식 정통 브라스리 요리에 약간의 변화를 준 메뉴를 내놓기도 한다. 그중에서도 내가 가장 좋아하는 메뉴는 매운 바닷가재 파스타와 크림치즈 케이크다. 코스테 호텔과 레스토랑은 파리 패션위크 기간 동안 활기가 넘쳐흐른다. 이곳을 방문하면 발망의 스타 디자이너 올리비에 루스텡 등 패션계와 예술계의 유명인사들과 사귈 수 있을지도 모른다.

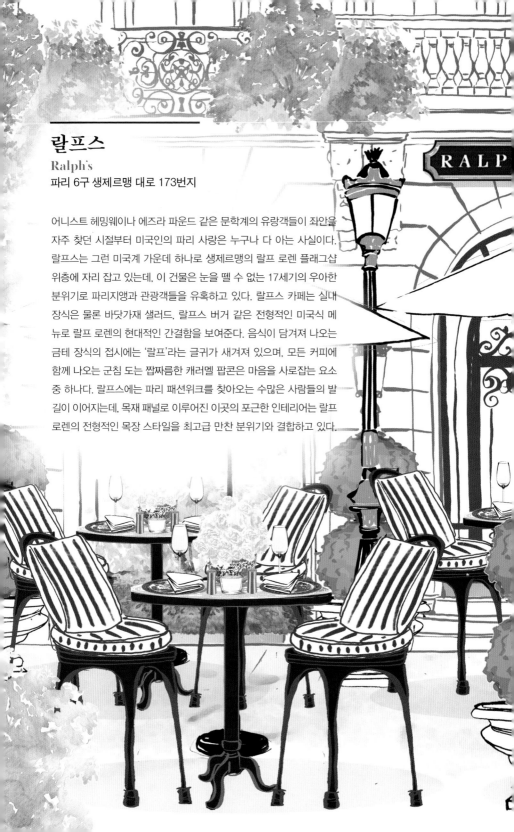

랄프스

Ralph's
파리 6구 생제르맹 대로 173번지

어니스트 헤밍웨이나 에즈라 파운드 같은 문학계의 유랑객들이 좌안을 자주 찾던 시절부터 미국인의 파리 사랑은 누구나 다 아는 사실이다. 랄프스는 그런 미국계 가운데 하나로 생제르맹의 랄프 로렌 플래그샵 위층에 자리 잡고 있는데, 이 건물은 눈을 뗄 수 없는 17세기의 우아한 분위기로 파리지앵과 관광객들을 유혹하고 있다. 랄프스 카페는 실내 장식은 물론 바닷가재 샐러드, 랄프스 버거 같은 전형적인 미국식 메뉴로 랄프 로렌의 현대적인 간결함을 보여준다. 음식이 담겨져 나오는 금테 장식의 접시에는 '랄프'라는 글귀가 새겨져 있으며, 모든 커피에 함께 나오는 군침 도는 짭짤름한 캐러멜 팝콘은 마음을 사로잡는 요소 중 하나다. 랄프스에는 파리 패션위크를 찾아오는 수많은 사람들의 발길이 이어지는데, 목재 패널로 이루어진 이곳의 포근한 인테리어는 랄프 로렌의 전형적인 목장 스타일을 최고급 만찬 분위기와 결합하고 있다.

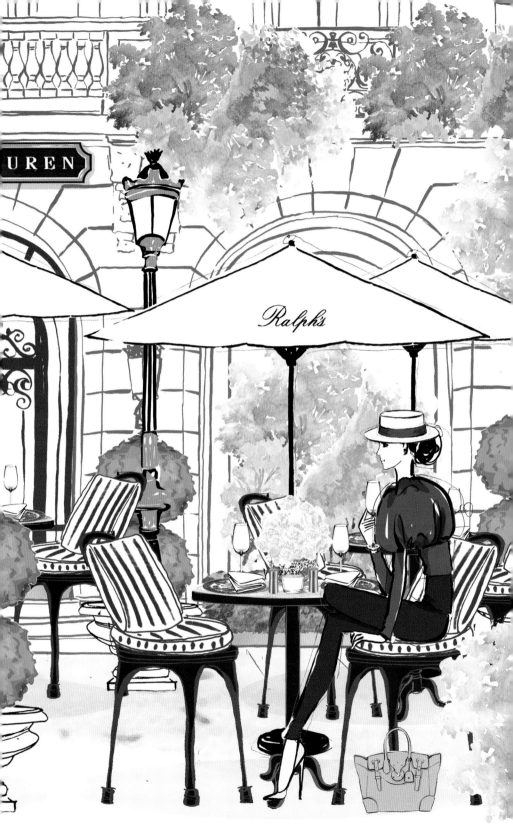

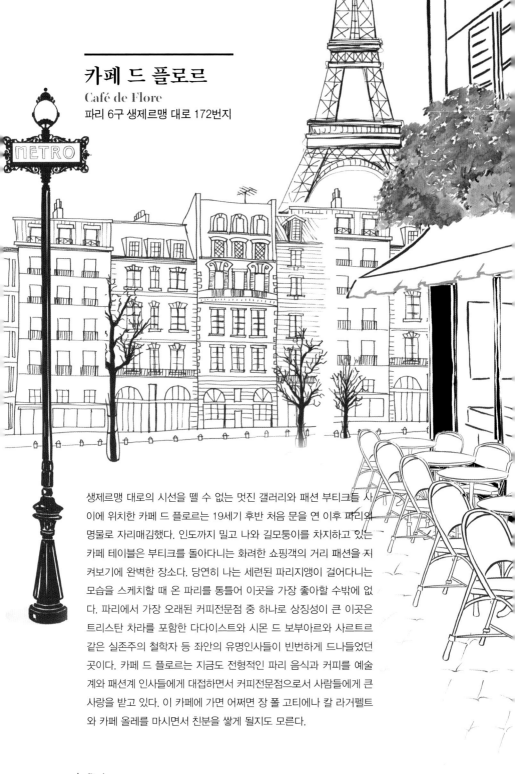

카페 드 플로르
Café de Flore
파리 6구 생제르맹 대로 172번지

생제르맹 대로의 시선을 뗄 수 없는 멋진 갤러리와 패션 부티크들 사이에 위치한 카페 드 플로르는 19세기 후반 처음 문을 연 이후 파리의 명물로 자리매김했다. 인도까지 밀고 나와 길모퉁이를 차지하고 있는 카페 테이블은 부티크를 돌아다니는 화려한 쇼핑객의 거리 패션을 지켜보기에 완벽한 장소다. 당연히 나는 세련된 파리지앵이 걸어다니는 모습을 스케치할 때 온 파리를 통틀어 이곳을 가장 좋아할 수밖에 없다. 파리에서 가장 오래된 커피전문점 중 하나로 상징성이 큰 이곳은 트리스탄 차라를 포함한 다다이스트와 시몬 드 보부아르와 사르트르 같은 실존주의 철학자 등 좌안의 유명인사들이 빈번하게 드나들었던 곳이다. 카페 드 플로르는 지금도 전형적인 파리 음식과 커피를 예술계와 패션계 인사들에게 대접하면서 커피전문점으로서 사람들에게 큰 사랑을 받고 있다. 이 카페에 가면 어쩌면 장 폴 고티에나 칼 라거펠트와 카페 올레를 마시면서 친분을 쌓게 될지도 모른다.

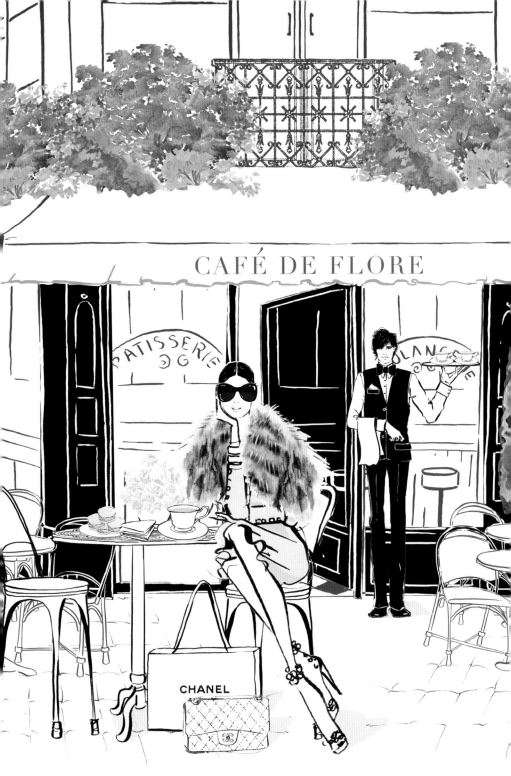

크리스털 룸 바카라
Cristal Room Baccarat
파리 16구 에타지니 광장 11번지
갤러리-뮤제 바카라

화려하기 그지없는 갤러리 뮤제–바카라는 원래 파리 출신
예술가 마리 로르 드 노아이유가 거주했던 저택으로, 그곳에
자리한 크리스털 룸 바카라는 파리에서 기대할 수 있는 가장
신비로운 경험 중 하나다. 미슐랭 등급을 받은 이 레스토랑은
2003년에 건축가 필립 스탁이 개보수를 진행하면서 신구의
조화가 잘 이루어져 있다. 벽을 장식하거나 천장에 매달려
있는 반짝거리는 크리스털에 둘러싸여 하이티(오후 늦게 혹
은 이른 저녁에 요리한 음식, 빵, 버터, 케이크를 보통 차와
함께 먹는 것)를 마셔보자. 157개의 반짝이는 전구로 만들어
진 황홀한 상들리에가 환상적인 중앙 장식을 완성한다. 미리
예약만 한다면 크리스털 상판에서 조명이 들어오는 13미터
짜리 바카라 테이블에서 정말 화려한 만찬을 경험할 수 있다.

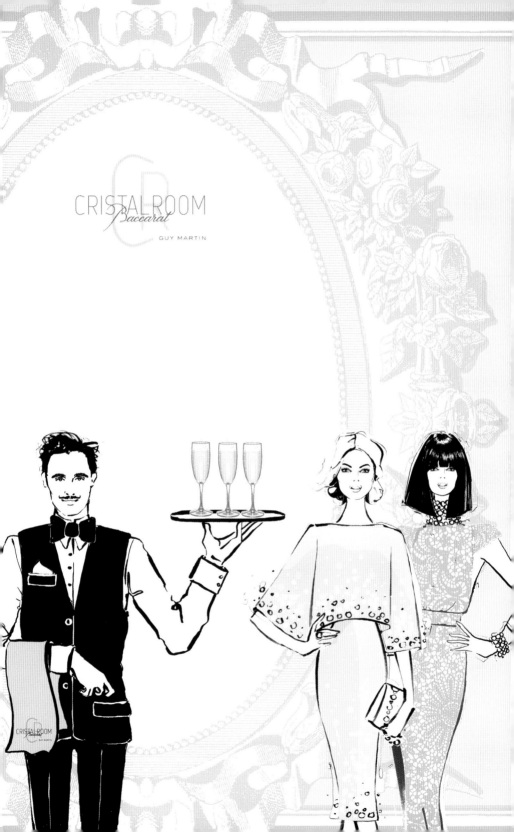

브라스리 리프

Brasserie Lipp

파리 6구 생제르맹 대로 151번지

BRASSERIE

1880년 레오나르 리프와 아내 페트로닐르가 시작한 브라스리 리프는 문을 연 그날부터 좌안의 문화계 인물들의 사랑을 받아온 파리의 명소다. 특히 내부의 벽을 장식한 거울 사이사이에는 이국적 느낌의 식물이 그려진 타일이 있는데 이는 레옹 파르그의 작품이다. 화려한 장식의 목재 가구와 건물 전면의 반짝거리는 마호가니는 전형적인 아르누보 스타일이다. 스스로 '파리 미식의 성지'라고 자부하는 브라스리 리프는 송아지 고기가 주재료인 블랑켓 드 보부터 프랑스 사과 파이인 타르트 타탱까지 전통적인 프랑스 요리를 제공한다. 흰 셔츠에 나비넥타이를 한 웨이터들이 테이블로 음식을 내오는 이 식당은 마돈나나 케이트 모스 같은 유명 연예인과 패션 전문가들이 사랑해 마지 않는 곳이며, 파리 패션위크 기간 동안 비공개 파티를 여는 장소로도 인기가 높다.

바 르 도캉스
Bar Le Dokhan's
파리 16구 로리스통 가 117번지

바 르 도캉스는 빛의 도시 파리 최초의 샴페인 바라는 자부심을 갖고 있다. 르 도캉스 호텔에 있는 이 바는 200개 이상의 샴페인을 메뉴에 올리고 있다. 이곳에서는 돔 페리뇽과 모에 헤네시처럼 잘 알려진 브랜드나, 수석 소믈리에가 정기적으로 샹파뉴 지역을 방문해서 찾아낸 귀한 고급 빈티지 포도주를 음미할 수 있다. 초록빛과 황금색이 어우러진 바로크 스타일의 실내장식은 그곳의 메뉴만큼이나 화려하다. 모노그램 무늬가 새겨진 루이비통 트렁크를 그대로 옮겨놓은 듯한 멋진 엘리베이터를 타고 올라가면 이 바에서 레드 와인 한 잔을 근사하게 즐길 수 있다.

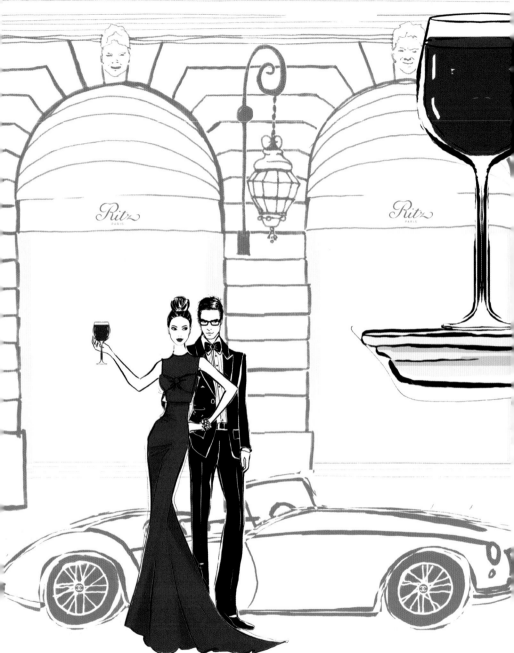

바 헤밍웨이

Bar Hemingway
파리 1구 방돔 광장 15번지,
리츠 파리

어니스트 헤밍웨이는 파리에 관한 회고록에서 '파리는 날마다 축제'라고 말했다. 이 위대한 작가의 이름을 딴 리츠 호텔의 바 헤밍웨이는 모든 면에서 이 표현에 딱 어울리는 곳이다. 세렌디피티에서 올드 패션드까지 파리가 이 미국 출신의 방랑 작가를 기리기 위해 내놓은 가장 훌륭한 칵테일을 맛보자. 노련한 바텐더 콜린 필드가 칵테일과 음료를 다양하게 준비해 놓았다. 미국 출신 작곡가인 콜 포터나 스콧 피츠제럴드

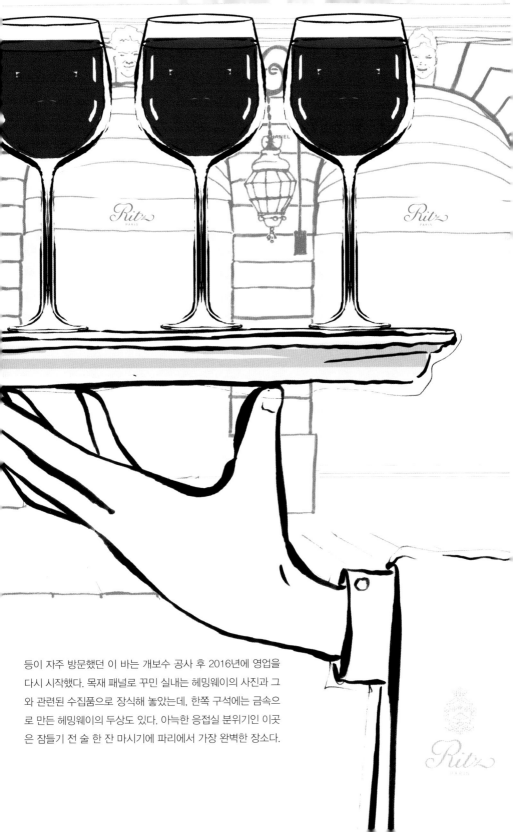

등이 자주 방문했던 이 바는 개보수 공사 후 2016년에 영업을
다시 시작했다. 목재 패널로 꾸민 실내는 헤밍웨이의 사진과 그
와 관련된 수집품으로 장식해 놓았는데, 한쪽 구석에는 금속으
로 만든 헤밍웨이의 두상도 있다. 아늑한 응접실 분위기인 이곳
은 잠들기 전 술 한 잔 마시기에 파리에서 가장 완벽한 장소다.

파비용 드 라 퐁텐

Pavillon de La Fontaine

파리 6구 뤽상부르 공원

1612년 파리 좌안에 마리 드 메디치 왕비의 주도로 만들어진 웅장한 뤽상부르 공원의 기하학적인 공간은 피렌체 지방의 바로크식 보볼리 정원에서 영감을 얻었다. 손질이 잘된 아름다운 잔디밭과 수많은 하얀 대리석 조각상들 사이에 들어선 파비용 드 라 퐁텐은 뤽상부르 공원의 전용 카페로, 푸른 숲속을 거닐다 잠시 쉴 수 있는 완벽한 휴식처이다. 아롱거리는 그늘 아래 테이블에 앉아 커피를 손에 든 채, 지나가는 사람들을 구경하는 것도 색다른 즐거움이다. 세련된 파리 현지인들, 느긋하게 걸어 다니는 관광객들, 인근의 생제르맹 데 프레 지구에서 들어오는 멋진 예술가나 패셔니스타들을 찬찬히 살펴보는 재미도 제법 쏠쏠하다.

Pavillon de La Fontaine

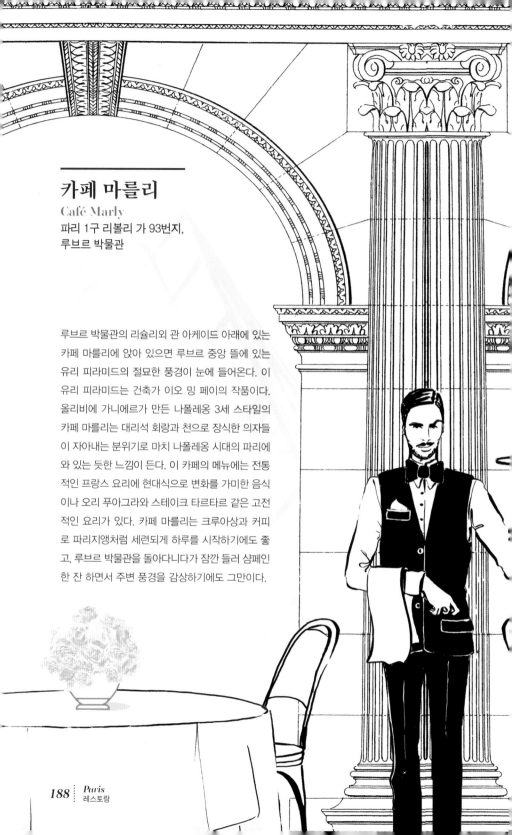

카페 마를리
Café Marly
파리 1구 리볼리 가 93번지,
루브르 박물관

루브르 박물관의 리슐리외 관 아케이드 아래에 있는
카페 마를리에 앉아 있으면 루브르 중앙 뜰에 있는
유리 피라미드의 절묘한 풍경이 눈에 들어온다. 이
유리 피라미드는 건축가 이오 밍 페이의 작품이다.
올리비에 가니에르가 만든 나폴레옹 3세 스타일의
카페 마를리는 대리석 회랑과 천으로 장식한 의자들
이 자아내는 분위기로 마치 나폴레옹 시대의 파리에
와 있는 듯한 느낌이 든다. 이 카페의 메뉴에는 전통
적인 프랑스 요리에 현대식으로 변화를 가미한 음식
이나 오리 푸아그라와 스테이크 타르타르 같은 고전
적인 요리가 있다. 카페 마를리는 크루아상과 커피
로 파리지앵처럼 세련되게 하루를 시작하기에도 좋
고, 루브르 박물관을 돌아다니다가 잠깐 들러 샴페인
한 잔 하면서 주변 풍경을 감상하기에도 그만이다.

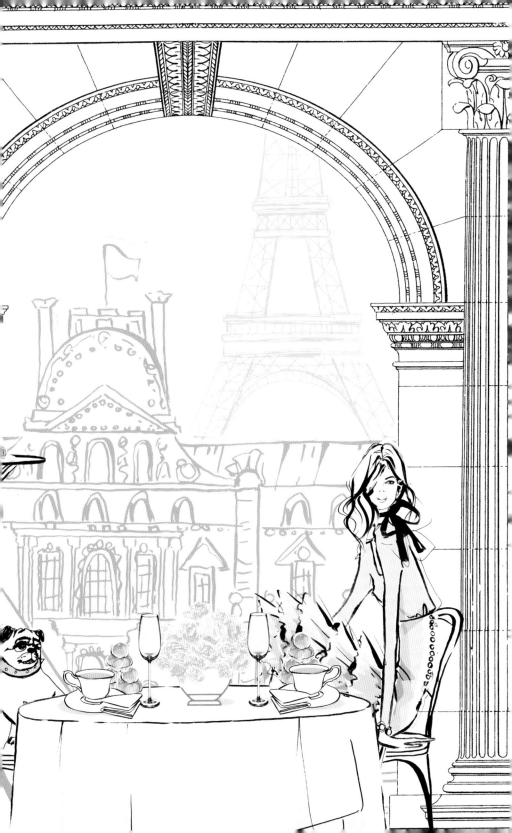

라비뉴

L'Avenue

파리 8구 몽테뉴 가 41번지

몽테뉴 가와 마리냥 가가 만나는 모퉁이의 라비뉴는 파리 8구의 디자이너 부티크들 사이에 자리 잡은 완벽한 휴식처다. 몇 걸음만 가면 디올(66쪽 참조)과 샤넬, 셀린느(126쪽 참조)가 있다 보니 스타들이 대거 몰려들기 일쑤인 것도 전혀 놀랍지 않다. 이 카페의 바깥에는 테이블이 인도에까지 진을 치고 있고 푹신한 붉은 벨벳 의자가 마련된 카페 내부는 따뜻한 조명이 가득하다. 이곳을 운영하는 유명한 레스토랑 경영자이자 호텔리어인 장 루이 코스테는 형제인 길버트 코스테와 함께, 호텔 코스테(166쪽) 같은 사교계 인사의 은신처나 상류층이 즐겨 찾는 장소를 발굴하는 데 앞장서 왔다. 프랑스식 요리법을 고집하는 이곳의 메뉴 덕분에 라비뉴는 쇼핑을 끝낸 파리지앵들의 발길이 저절로 향할 수밖에 없는 완벽한 장소가 되었다.

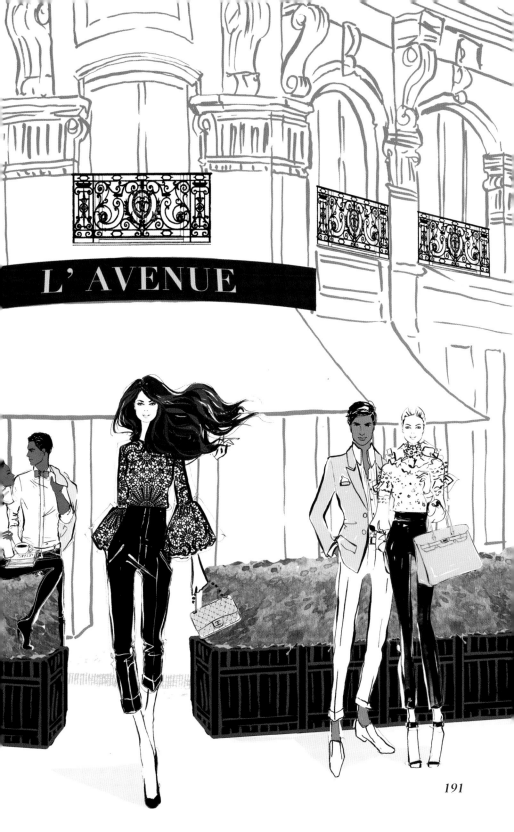

L' AVENUE

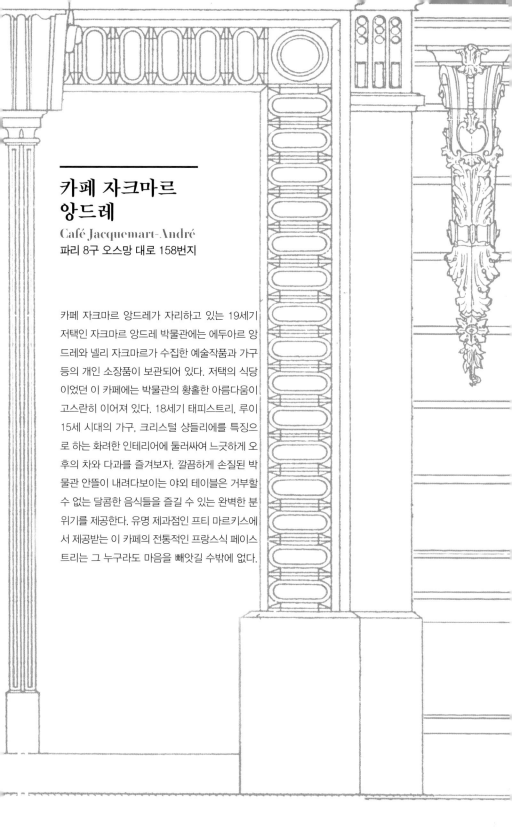

카페 자크마르 앙드레

Café Jacquemart-André
파리 8구 오스망 대로 158번지

카페 자크마르 앙드레가 자리하고 있는 19세기 저택인 자크마르 앙드레 박물관에는 에두아르 앙드레와 넬리 자크마르가 수집한 예술작품과 가구 등의 개인 소장품이 보관되어 있다. 저택의 식당이었던 이 카페에는 박물관의 황홀한 아름다움이 고스란히 이어져 있다. 18세기 태피스트리, 루이 15세 시대의 가구, 크리스털 샹들리에를 특징으로 하는 화려한 인테리어에 둘러싸여 느긋하게 오후의 차와 다과를 즐겨보자. 깔끔하게 손질된 박물관 안뜰이 내려다보이는 야외 테이블은 거부할 수 없는 달콤한 음식들을 즐길 수 있는 완벽한 분위기를 제공한다. 유명 제과점인 프티 마르키스에서 제공받는 이 카페의 전통적인 프랑스식 페이스트리는 그 누구라도 마음을 빼앗길 수밖에 없다.

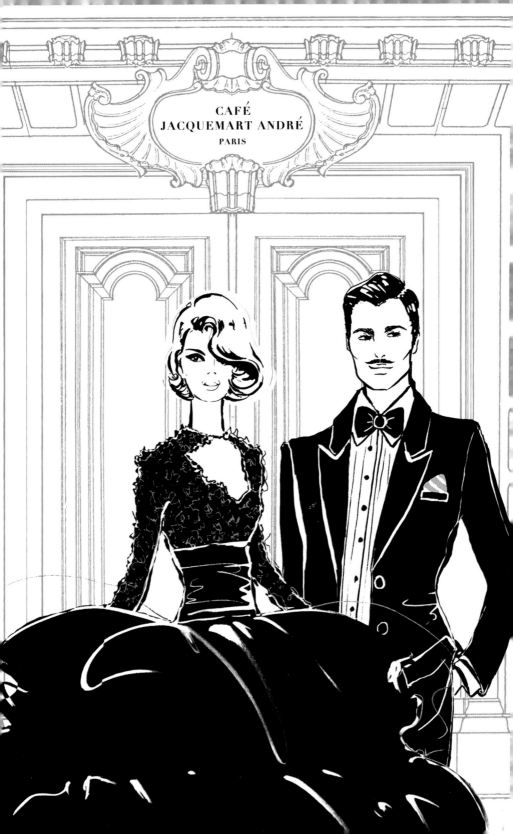

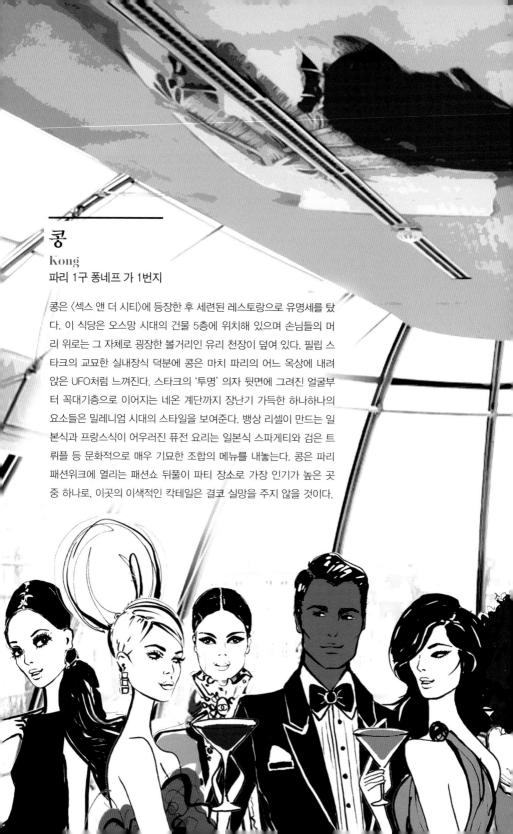

콩

Kong
파리 1구 퐁네프 가 1번지

콩은 〈섹스 앤 더 시티〉에 등장한 후 세련된 레스토랑으로 유명세를 탔다. 이 식당은 오스만 시대의 건물 5층에 위치해 있으며 손님들의 머리 위로는 그 자체로 굉장한 볼거리인 유리 천장이 덮여 있다. 필립 스타크의 교묘한 실내장식 덕분에 콩은 마치 파리의 어느 옥상에 내려앉은 UFO처럼 느껴진다. 스타크의 '투명' 의자 뒷면에 그려진 얼굴부터 꼭대기층으로 이어지는 네온 계단까지 장난기 가득한 하나하나의 요소들은 밀레니엄 시대의 스타일을 보여준다. 뱅상 리셀이 만드는 일본식과 프랑스식이 어우러진 퓨전 요리는 일본식 스파게티와 검은 트뤼플 등 문화적으로 매우 기묘한 조합의 메뉴를 내놓는다. 콩은 파리 패션위크에 열리는 패션쇼 뒤풀이 파티 장소로 가장 인기가 높은 곳 중 하나로, 이곳의 이색적인 칵테일은 결코 실망을 주지 않을 것이다.

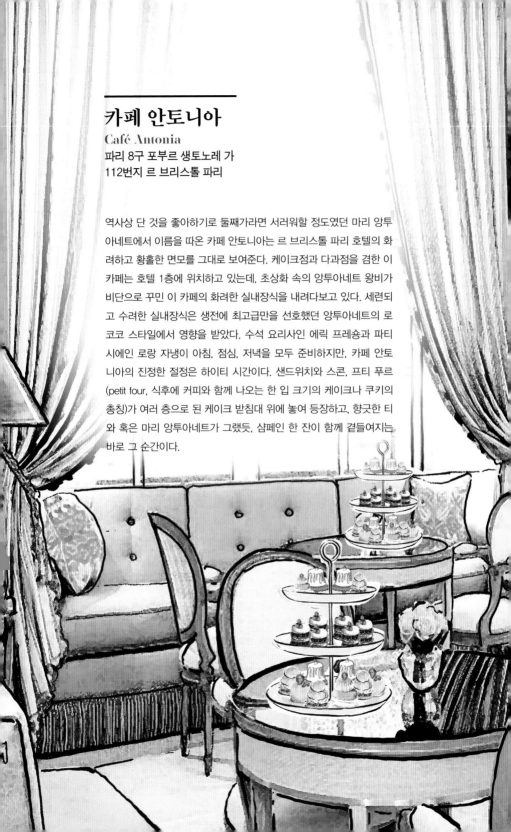

카페 안토니아

Café Antonia
파리 8구 포부르 생토노레 가
112번지 르 브리스톨 파리

역사상 단 것을 좋아하기로 둘째가라면 서러워할 정도였던 마리 앙투아네트에서 이름을 따온 카페 안토니아는 르 브리스톨 파리 호텔의 화려하고 황홀한 면모를 그대로 보여준다. 케이크점과 다과점을 겸한 이 카페는 호텔 1층에 위치하고 있는데, 초상화 속의 앙투아네트 왕비가 비단으로 꾸민 이 카페의 화려한 실내장식을 내려다보고 있다. 세련되고 수려한 실내장식은 생전에 최고급만을 선호했던 앙투아네트의 로코코 스타일에서 영향을 받았다. 수석 요리사인 에릭 프레숑과 파티시에인 로랑 자냉이 아침, 점심, 저녁을 모두 준비하지만, 카페 안토니아의 진정한 절정은 하이티 시간이다. 샌드위치와 스콘, 프티 푸르(petit four, 식후에 커피와 함께 나오는 한 입 크기의 케이크나 쿠키의 총칭)가 여러 층으로 된 케이크 받침대 위에 놓여 등장하고, 향긋한 티와 혹은 마리 앙투아네트가 그랬듯, 샴페인 한 잔이 함께 곁들여지는 바로 그 순간이다.

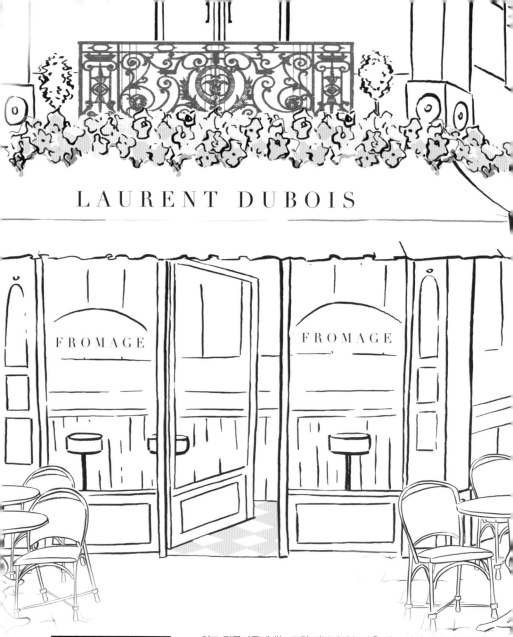

LAURENT DUBOIS

FROMAGE FROMAGE

로랑 뒤부아

Laurent Dubois
파리 15구 루르멜 가 2번지

치즈 전문가들에게는 로랑 뒤부아의 놀라운 치즈 상점 외에 다른 곳을 볼 필요도 없다. 1996년 루르멜 가에 첫 매장을 연 로랑 뒤부아는 현재 파리에 세 곳의 매장을 갖고 있으며, 권위 있는 프랑스 최고장인 대회에서 수상함으로써 프랑스 치즈 제조의 선두주자로 자리매김했다. 명망 높은 이 치즈 가게는 프랑스의 치즈 역사를 사람들에게 알리고 있다. 뒤부아는 각 지방 생산자로부터 다양한 종류의 치즈를 공급받아 파리로

들여온 뒤 로랑 뒤부아 본사에서 숙성시킨다. 뒤부아에서는
프랑스의 번창하는 치즈 산업을 잘 보여주는 매혹적인
치즈들을 조금씩 맛볼 수 있다. 특히 근사한 콩테 치즈와
까망베르 치즈는 이 고급스러운 매장으로
사람들이 몰려들게 만든다.

에피큐르
Epicure
파리 8구 포부르 생토노레 가
112번지 르 브리스톨 파리

에피큐르는 짐짓 심각하게 스스로를 '프랑스 요리의 수호자'로 묘사한다. 미슐
랭 등급을 받은 이 레스토랑은 에릭 프레숑의 지휘 아래 이 야심찬 주장을 고
수하고 있는 식도락의 경이로운 세상이다. 보라성게에서 '덤불향으로 요리한'
검은 송로버섯에 이르기까지, 에피큐르의 계절 메뉴는 오트 쿠튀르 수준이라
할 수 있다. 특히 에피큐르에서 내가 가장 좋아하는 것은 주문 제작된 거울 달
린 카트인데, 이 카트에는 우리가 앞으로도 만나보기 어려운 놀라울 만큼 달콤
한 먹거리들이 올라온다. 에피큐르는 세련된 유명인사와 패션 애호가들에게는
너무나 친숙한 고급 호텔인 르 브리스톨 파리(164쪽 참조)에 자리 잡고 있으며
에피큐르의 차분한 바로크 양식의 장식은 우아함 그 자체다. 특히 여름에는 정
원에도 자리를 마련해 호텔 안뜰에서의 즐거운 경험을 선사한다.

찾아보기

옮긴이의 글

—

나는 메간 헤스의 앞선 책 《뉴욕: 패션 일러스트로 만나는 뉴욕》을 번역하면서 그녀의 다음 여행지가 파리이기를 진심으로 바랐다. 그런데 재미있게도 헤스의 발길은 파리로 향했고 이 책을 받아든 순간 내 입가에는 저절로 미소가 번질 수밖에 없었다. 그리고 이번에도 난 그녀의 손에 이끌려 파리의 이곳저곳을 돌아다녔다. 그런데 그녀가 얘기했듯, '누구나 아는 미국인의 파리 사랑'이 파리를 보는 헤스의 시선에서도 그대로 엿보이는 탓일까? 이 책에서는 전작이었던 《뉴욕: 패션 일러스트로 만나는 뉴욕》에서 자신의 집을 소개하는 듯한 헤스의 친숙함, 익숙함, 편안함과는 조금 다른, 약간은 상기된 듯한 그녀의 두근거림이 느껴진다. 패션 애호가이자 일러스트레이터로서 헤스에게 패션의 본원 파리는 남다를 수밖에 없다. 헤스는 누구나 아는 파리의 모습부터 특별히 관심을 갖고 찾지 않으면 지나치기 쉬운 골목골목의 숨겨진 보석 같은 볼거리와 즐길 거리 등을 친절하게 소개하는데, 특히 나의 흥미를 끄는 것은 파리지앵을 구경하기에 더없이 완벽한 장소들이다. 헤스의 직업병(?) 덕분이기도 하겠지만, 패션의 도시 파리를 완성하는 가장 중요한 퍼즐조각인 파리지앵을 떠올리며 그녀가 추천한 장소들을 내 머릿속에 고이 새겨둔다. 이렇게 그녀의 시선을 따라 구불구불한 파리의 자갈길과 어느 웅장한 오스망 시대의 건물 안뜰을 들여다보다가, 나는 어느덧 작지도 크지도 않은 내 하늘색 트렁크에 여권과 그녀의 책을 주섬주섬 챙겨넣는다. 언제라도 파리행 비행기에 오를 수 있도록......

2018년 6월 10일
배 은 경

메간 헤스Megan Hess

—

메간 헤스에게 그림은 운명이었다. 그래픽 디자이너로 시작한 헤스는 그 일을 발판 삼아 세계 굴지의 여러 디자인 에이전시에서 아트 디렉터로 일했다. 2008년 헤스는 캔디스 부시넬이 쓴 〈뉴욕타임스〉의 베스트셀러 《섹스 앤 더 시티》의 일러스트레이션을 그렸다. 그 후 〈배니티 페어〉와 〈타임〉 등의 잡지에도 그림을 그렸고, 파리의 까르띠에와 밀란의 프라다를 대표하는 작품들을 그렸으며, 뉴욕의 버그도프 굿맨 백화점의 진열창을 장식하기도 했다.

헤스의 대표적인 스타일은 전 세계에서 판매되고 있는 한정판 맞춤 프린트 작품들과 가정용품에서 찾아볼 수 있다. 그녀의 고객 가운데는 샤넬, 디올, 티파니앤코, 이브 생 로랑, 보그, 하퍼스 바자, 까르띠에, 발망, 몽블랑, 웨지우드, 프라다 등 굵직굵직한 이름들이 있다.

헤스는 4권의 베스트셀러 책을 쓴 작가이며, 외트커 마스터피스 호텔 컬렉션의 상주 예술가다.

스튜디오 작업이 없는 날이면, 르 브리스톨 파리의 아늑한 구석 자리에서 마치 자신의 집처럼 편안한 모습으로 그림을 그리고 있는 헤스를 볼 수 있을 것이다.

메간 헤스는 meganhess.com에서도 만날 수 있다.

옮긴이 | 배은경

공주대학교 사범대학 영어교육과를 졸업하고 한국과학기술원(KAIST) 어학연구소와 리틀 아메리카(Little America) 영어연구소 등에서 교육 프로그램 및 교재 개발을 담당했으며, 현재 펍헙 번역그룹에서 전문번역가로 활동 중이다. 옮긴 책으로는 《죽음을 멈춘 사나이, 라울 발렌베리》, 《사랑을 그리다》, 《괴짜 과학》, 《뉴욕 큐레이터 분투기》, 《나는 앤디 워홀을 너무 빨리 팔았다》, 《365일 어린이 셀큐》, 《작가의 붓》, 《True Colors_진짜 당신은 누구인가?》, 《무지개에는 왜 갈색이 없을까?》, 《내 손으로 세상을 드로잉하다》, 《The Dress: 한 시대를 대표하는 패션 아이콘 100》, 《코코 샤넬: 일러스트로 세계의 패션 아이콘을 만나다》, 《New York: 패션 일러스트로 만나는 뉴욕》 등이 있다.

PARIS
패션 일러스트로 만나는 파리

초판 찍은 날 2018년 7월 10일
초판 펴낸 날 2018년 7월 16일

지은이 메간 헤스
옮긴이 배은경

펴낸이 김현중
편집장 옥두석 | 책임편집 이선미 | 디자인 이호진 | 관리 위영희

펴낸 곳 (주)양문 | 주소 서울시 도봉구 노해로 341, 902호(창동 신원리베르텔)
전화 02. 742-2563-2565 | 팩스 02. 742-2566 | 이메일 ymbook@nate.com
출판등록 1996년 8월 17일(제1-1975호)

ISBN 978-89-94025-72-8 03600 잘못된 책은 교환해 드립니다.